MUSÉE DES ARTS DÉCORATIFS

LE GOUT CHINOIS EN EUROPE

AU XVIIIᵉ SIÈCLE

CATALOGUE

*MEUBLES — TAPISSERIES
BRONZES — FAIENCES — PORCELAINES
PEINTURES & DESSINS*

JUIN — OCTOBRE 1910

PARIS
LIBRAIRIE CENTRALE DES BEAUX-ARTS
Émile LÉVY, Éditeur
13, Rue Lafayette, 13

1910

LE GOUT CHINOIS
EN EUROPE

MUSÉE DES ARTS DÉCORATIFS

LE GOUT CHINOIS EN EUROPE

AU XVIIIᵉ SIÈCLE

CATALOGUE

*MEUBLES — TAPISSERIES
BRONZES — FAIENCES — PORCELAINES
PEINTURES & DESSINS*

JUIN — OCTOBRE 1910

PARIS
LIBRAIRIE CENTRALE DES BEAUX-ARTS
ÉMILE LÉVY, ÉDITEUR
13, Rue Lafayette, 13

1910

COMITÉ D'ORGANISATION

MM.

J. MACIET,
Président de la Commission du Musée

Comte X. de CHAVAGNAC,
Membre de la Commission du Musée

PAPILLON,
Conservateur du Musée céramique de Sèvres

Gustave DREYFUS,
Membre de la Commission du Musée

Alexis ROUART,
Membre de la Commission du Musée

Raymond KŒCHLIN,
Membre de la Commission du Musée

G. MIGEON,
Conservateur au Musée du Louvre

Carle DREYFUS,
Attaché au Musée du Louvre

L. METMAN,
Conservateur du Musée des Arts décoratifs

J. GUÉRIN,
Attaché

J.-L. VAUDOYER,
Attaché

Jacques-Martin LE ROY,
Attaché

A. DUBRUJEAUD,
Attaché

MEUBLES

1. — **Commode** de forme chantournée à deux tiroirs en imitation de laque de Coromandel à décor de paysages. Bronzes dorés.

 Travail européen. — Estampille de Migeon. — Ép. Louis XV.
 Coll. du Musée. Legs *Bareiller*.

2. — **Cartonnier** de forme chantournée à tiroirs en laque noir et or, à décor d'oiseaux et branchages. Bronzes dorés.

 Travail européen. — Estampille de B. V. R. B. — Ép. Louis XV.
 App. à Madame *A. Doucet*.

3. — **Écran** en papier chinois à tablette en laque noir à décor de paysages. Bronzes dorés.

 Travail européen. — Ép. Louis XV.
 Coll. du Musée. Legs *Bareiller*.

4. — **Étagère** d'applique en laque vert foncé à décor d'enfants et d'oiseaux.

 Travail européen. — Ép. Louis XV.
 App. à M. *Parguez-Perdreau*.

5. — **Table** rectangulaire à plateau et pieds cambrés en laque rouge à décor de pagodes.

 Travail européen. — Ep. Louis XV.
 App. à M. *Ed. Kann.*

6. — **Secrétaire** à abattant en laque noir et or à décor de personnages et pagodes. Bronzes dorés.

 Travail européen. — Ép. Louis XV. — Estampille de Macret.
 App. à M. *Larcade.*

7. — **Commode** de forme chantournée à deux tiroirs en laque rouge et or, décor de paysages et d'oiseaux, encadré de laque noir uni et bronzes dorés.

 Travail européen. — Ép. Louis XV. — Estampille de J. Dubois.
 App. à M. *G. Arnoux.*

8. — **Petite Table** de forme chantournée en laque rouge, noir et or à décor de paysages. Galerie et bronzes dorés.

 Travail européen. — Ép. Louis XV. — Estampille de I. Dubois.
 App. à M. *David Weill.*

9. — **Bureau** dos d'âne de forme contournée en laque du Japon noir et or à décor de paysages. Encadré de bronzes dorés. Intérieur en laque rouge.

 Ép. Louis XV. — Estampille de I. Dubois.
 App. à Madame *Heugel.*

10. — **Petit bureau** dos d'âne en laque noir et or à décor de paysages. Encadrement de bronzes dorés.

 Travail en partie européen. — Estampille de J. Dubois. — Ép. Louis XV.
 App. à M. le Comte *A. de Gontaut-Biron.*

11. — **Petit Chiffonnier** à cinq tiroirs en laque noir de la Chine à décor d'oiseaux, encadré de laque rouge.

> Estampille de J. Dubois. — Ép. Louis XV.
> App. à M. *Larcade*.

12. — **Commode** à deux tiroirs de forme chantournée en bois de rose, décorée de panneaux de laque chinois noir et or à décor de branchages et d'oiseaux bordé d'une plate-bande en bronze doré, chutes ornées d'oiseaux.

> Estampille D. F. — Ép. Louis XV.
> App. à M. *Strauss*.

13. — **Commode** de forme contournée à deux tiroirs, décorée de panneaux en laque du Japon à décor de chimères et bambous. Encadrements fleuris et chutes en bronze doré.

> Estampille D. F. — Ép. Louis XV.
> App. à M. *Larcade*.

14. — **Petit Cartonnier** en laque noir et or à décor de paysages dans des encadrements de bronzes dorés.

> Estampille de Delorme, maître ébeniste, 1748. — Travail européen.
> App. à M. *Jacques Pereire*.

15. — **Commode** à trois tiroirs de forme chantournée en laque noir et or à décor de personnages et de pagodes, encadrements et bronzes dorés.

> Travail européen. — Estampille de Delorme, maître ébéniste, 1748.
> App. à M. *Ed. Guérin*.

16. — **Cartonnier** de forme chantournée orné de laques du Japon noir et or à décor d'oiseaux et de paysages, encadrés de moulures en bronze doré.

> Ép. Louis XV.
> App. à M. *Hodgkins*.

17. — **Bureau** dos d'âne de forme contournée orné de panneaux en laque à décor de paysages animés, encadrés de guirlandes en bronze doré.

 Ép. Louis XV.
 App. à M. le Vicomte *de Murard*.

18. — **Petit Bureau** dos d'âne en laque noir et or à décor de personnages. Bronzes dorés.

 Travail européen. — Ép. Louis XV.
 App. à M. *Guiraud*.

19. — **Petit Secrétaire** à abattant de forme contournée en bois de placage orné de panneaux de laque chinois à décor de paysages, encadrements de moulures et bronzes dorés.

 Ép. Louis XV.
 App. à M. *A. Lehmann*.

20. — **Table** de forme chantournée à pieds cambrés et tablette d'entrejambe, dessus en laque noir et or, décoré de personnages dans un paysage, bordures de rocailles et chutes en bronzes dorés.

 Travail européen. — Ép. Louis XV.
 App. à Madame la Baronne *Pierlot*.

21. — **Table** en bois noir à plateau en laque du Japon décoré de deux oies ; bronzes dorés.

 Ép. Louis XV.
 App. à M. *Alfred de Saint-Andre*.

22. — **Grand Chiffonnier** en bois de placage et petits panneaux de laque chinois noir et or à décor de branches et d'oiseaux, bronzes dorés.

 Ép. Louis XV.
 App. à M. *Hodgkins*.

23. — **Petit Bureau** dos d'âne en bois de placage, orné de panneaux en laque de la Chine à décor de fleurs et d'oiseaux, encadrements en bronze doré.

> Ép. Louis XV.
> App. à M. le Baron *de Diétrich*.

24. — **Petit Bureau** dos d'âne en vernis jaune, décoré de paysages chinois animés.

> Travail européen. — Ép. Louis XV.
> App. à Madame *Barthélemy*.

25. — **Petite Commode** de forme contournée à un tiroir, en vernis jaune, à décor de personnages chinois. Bronzes dorés.

> Travail européen. — Ép. Louis XV.
> App. à M. *A. Lehmann*.

26. — **Petite Commode** de forme contournée à un tiroir en laque blanc, décoré de personnages et pagodes. Bronzes dorés.

> Travail européen. Ép. Louis XV.
> App. à Madame *Négreponte*.

27. — **Petit Cabinet** de laque noir et or à décor de personnages.

> Ép. Louis XV.
> App. à M. *Frank*.

28. — **Petit Meuble** à tiroirs et porte, en laque à fond blanc décoré de paysages. Bronzes dorés.

> Travail européen. — Estampille de P. Reizell, maître ébéniste, 1764.
> App. à M. *David Cahn*.

29. — **Table** à coiffer faite de panneaux de laque de Chine

incrustés de nacre à décor de branches fleuries. Pieds cambrés en bois noir.

Ép. Louis XV.
App. à M. le D^r *Edmond Fournier*.

30. — **Commode** de forme chantournée à deux tiroirs en imitation de laque de Coromandel décoré de paysages et de chimères encadré d'une plate-bande en bronze doré.

Travail européen. — Estampille de J.-L. Cosson, maître ébéniste, 1765.
App. à M. *Jacques Martin Le Roy*.

31. — **Petite Table** à pieds cambrés en marqueterie, décor de paysages chinois, galerie et bronzes dorés.

Estampille de J.-F. Leleu, maître ébéniste, 1764.
App. à Madame la Comtesse *de La Béraudière*.

32. — **Secrétaire** à abattant et à tiroirs en laque noir et or à décor de paysages, encadrés de moulures. Bronzes dorés.

Travail européen. — Estampille de J.-F. Leleu, maître ébéniste, 1764.
App. à Madame *Klotz*.

33. — **Grand Secrétaire** en laque noir et or à décor de paysages animés. Encadrements et bronzes dorés.

Travail européen. — Ép. Louis XV.
App. à M. *Stettiner*.

34. — **Bureau** à cylindre en laque rouge et or à décor de pagodes et personnages. Encadrements et bronzes dorés.

Travail européen. — Ép. Louis XV.
App. a M. *Tony Dreyfus*.

35. **Commode** à trois tiroirs en laque noir et or à décor de pagodes, coins formés de faisceaux. Bronzes dorés.

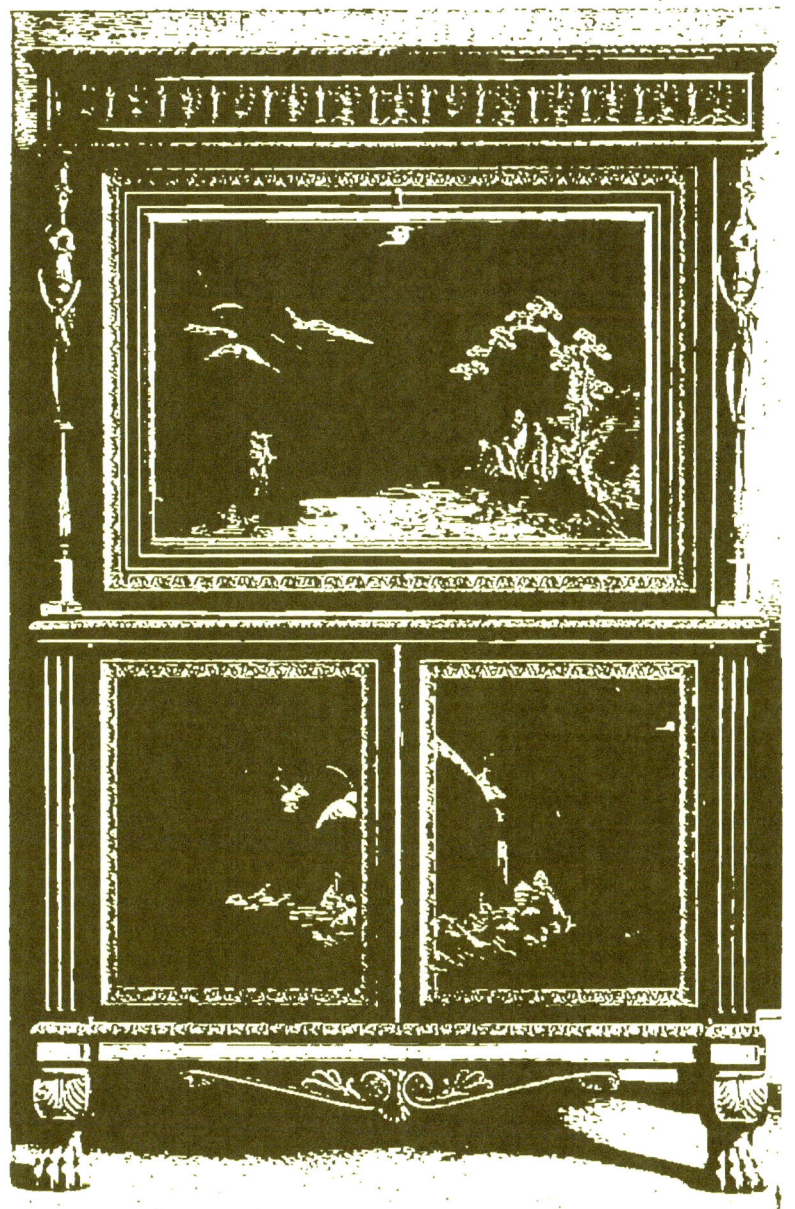

Nº 41

Travail européen. — Estampille de P. F. Guignard, maître ébéniste, 1767.

App. au *Ministère des Finances*.

36. — **Commode** à deux tiroirs en laque rouge et or à décor de personnages dans des paysages.

Travail européen. — Estampille de L. Foureau, maître ebéniste, 1755.

App. à M. *F. Halphen*.

37. — **Commode** en marqueterie à trois tiroirs à décor de personnages chinois. Bronzes dorés.

Estampille de C. Wolf, maître ébeniste, 1775.
Coll. du Musée. — Don de M. *A. Bichet*.
A rapprocher des dessins du Musée du Louvre, nº

38. — **Harpe** en bois clair décorée en or et noir de personnages et pagodes.

Estampille de Cousineau, rue des Poulles à Paris. — Ép. Louis XVI.

App. à M. *Ed. Kann*.

39. — **Commode** à deux portes en laque rouge et or à décor de pagodes. Encadrements et bronzes dorés.

Travail européen. — Ép. Louis XVI.
Palais de l'Elysée.

40. — **Table-Bureau** en laque noir de Chine à décor de vase fleuri et d'oiseaux. Pieds cannelés.

Ép. Louis XVI. — Estampille de Grevenigh, maître ebeniste, 1768.

App. à Madame *A. Doucet*.

41. — **Secrétaire** à abattant en bois noir orné de plaques en laque du Japon noir et or à décor de paysages, enca-

drés de bronzes dorés. Il est orné de cariatides et de bronzes dorés.

 Par Wesweiler, maître ébéniste, 1778.
 App. à M. X.

42 — **Secrétaire** à abattant en laque vert et or à décor de personnages dans des paysages, bronzes dorés.

 Travail européen. — Estampille de J.-L.-F. Legry, maître-ébéniste, 1779.
 App. à M. *Parguez-Perdreau*.

43. — **Deux Encoignures** en marqueterie de bois de couleurs à décor de personnages dans des branchages.

 Ép. Louis XVI.
 App. à M. le Baron *Fould-Springer*.

44. — **Petite Table** à pieds cannelés et tablette d'entre-jambe décorée en laques du Japon à décor de pagodes. Galeries, encadrements et chutes en bronze doré.

 Ép. Louis XVI.
 App. à Madame la Baronne *James de Rothschild*.

45. — **Table** à jeu à dessus de marqueterie de bois de couleur représentant une scène chinoise. Bronzes dorés.

 Par Roentgen, maître ébéniste, 1780.
 App. à M. *Wildenstein*.

46. — **Secrétaire** en laque rouge et or à décor de scènes chinoises et branches fleuries.

 Travail européen, fin du xviiie siècle.
 App. à Madame la Comtesse *Durrieu*.

47. — **Meuble-Bureau** à tiroirs, surmonté d'une glace, en laque noir et or décoré de paysages animés.

 Travail hollandais xviiie siècle.
 App. à Madame *de Warenghien*.

48. — **Petit Secrétaire** en vernis à fond blanc, décor bleu de branches et d'oiseaux.

 Travail hollandais. — xviiie siècle.
 App. à M. *Van den Broek d'Obrenan*.

49. — **Encoignure** en laque vert et or à décor de personnages.

 Travail italien. — xviiie siècle.
 App. à M. *Gauthier*.

50. — **Grand Coffre** forme de sarcophage en laque noir et or à décor de scènes chinoises.

 Travail anglais. — xviiie siècle.
 App. à M. *Fitzhenry*.

51. — **Écran** en bois sculpté et doré garni d'un panneau de tapisserie de Beauvais, décoré de chinois musiciens dans des arabesques dans le goût de Bérain.

 Ép. Régence.
 App. à M. *Léon Fould*.

52. — **Écran**, bois sculpté et doré garni d'un panneau de tapisserie de Beauvais sur fond rouge; dans un encadrement de fleurs, *le Marchand d'Oiseaux*, d'après Boucher.

 Ép. Louis XV.
 App. à M. *Maurice Fenaille*.

53. — **Écran**, bois sculpté et doré, garni d'un panneau tapisserie d'Aubusson, femme et enfant dans un encadrement fleuri.

 Ép. Louis XV.
 App. à M. *Schuhmann*.

54. — **Canapé** bois doré garni de tapisserie d'Aubusson,

femme et enfants chinois dans un paysage, pagodes et oiseaux.

Ép. Louis XV.
App. à Madame *Michel Ephrussi.*

55. — **Fauteuil**, bois sculpté peint en gris, tapisserie d'Aubusson, Chinois (femme et enfant) et oiseaux.

Estampille de Gourdin. — Ép. Louis XV.
App. à Madame *Th. Reinach.*

56. — **Fauteuil** en bois sculpté peint en gris, recouvert de tapisserie d'Aubusson sur fond bleu; dans un encadrement de guirlandes, Chinois jouant de la flûte et oiseaux.

Ép. Louis XV.
App. à Madame *Th. Reinach.*

57. — **Fauteuil**, bois sculpté peint en gris garni de tapisserie au point, rocailles et guirlandes, de style chinois, dessinées en bleu sur fond crème.

Estampille de Cresson. — Ép. Louis XV.
App. à M. *Remon.*

58. — **Fauteuil** en bois sculpté et doré garni de tapisserie d'Aubusson à fond rouge; dans un encadrement de fleurs Chinois astronome et tigre.

Ép. Louis XV.
App. à M. *Guérault.*

59. — **Deux Fauteuils**, bois sculpté et doré garnis de tapisserie d'Aubusson, dans un encadrement de fleurs :

a) Femme chinoise à parasol et le *Loup et l'Agneau;*
b) Femme assise et le *Coq et la Perle.*

Estampille de Michaud, maître ébéniste, 1757.
App. à M. *Lévy.*

60. — **Fauteuil**, bois sculpté et ciré garni de tapisserie au point à fond rouge. Dans des médaillons, Chinois jouant de la flûte et chasse au tigre.

 Marque au monogramme R. C.
 App. à M. *Martin le Roy*.

61. — **Fauteuil**, bois sculpté et ciré garni de tapisserie au point rouge et crème, enfants chinois dans des branchages.

 Estampille de Poirié, maître ébéniste, 1765.
 App. à M. *Martin le Roy*.

62. — **Fauteuil**, bois sculpté et ciré garni d'une soie verte décorée de fleurs et pagodes.

 Estampille de Lefèvre, maître ébeniste, 1773.
 App. à M. *Martin le Roy*.

63. — **Chaise**, bois sculpté et ciré, tapisserie au point fond crème, fleurs et pagodes.

 Ép. Louis XVI.
 App. à M. *Fitzhenry*.

64. — **Chaise** laquée à fond crème décor de fleurs et attributs, dossier forme pagode.

 Ép. Directoire.
 App. à M. *de Vlassov*.

65. — **Fauteuil**, acajou et bronzes, garni d'une soie blanche brodée de paysages chinois en soies de couleurs.

 Ép. Empire.
 App. à Madame la Duchesse *d'Estissac*.

TAPISSERIES

Cinq Tapisseries de la *Tenture des Chinois*, manufacture de Beauvais, vers 1730, d'après Vernansal, Blin de Fontenay et du Mons.

66. — *Le Palanquin.*

67. — *Le Trône.*

68. — *La Cueillette.*

App. à MM. *L. et R. Hamot.*

69. — *Le Repas.*

70. — *La Collation.*

App. à M. *Fabre.*

71. — **Fragment d'une Tapisserie** de Beauvais, d'après Vernansal : *Le Palanquin* (voir n° 66).

App. à Madame *Doucet.*

72. — **Tapisserie** de Beauvais aux armes de France et de Navarre : *La Toilette*, d'après Boucher et Dumont, vers 1770.

App. à M. *Louis Hirsch.*

73. — **Tapisserie** de Beauvais : la *Pêche chinoise*, d'après Boucher et Dumont, vers 1770.

App. à Madame *Waldeck-Rousseau.*

No 72

74. — **Petite Tapisserie** de Beauvais : personnage chinois à parasol, d'après Boucher.

 App. à Madame *Waldeck-Rousseau*.

75. — **Fragment de Tapisserie** de Beauvais : femme et enfants chinois, d'après Boucher.

 App. à Madame *Waldeck-Rousseau*.

76. — **Tapisserie** d'Aubusson : *Le thé*, d'après Boucher.

 xviiie siècle.
 App. à Madame *Vermaut-Vernon*.

77. — **Tapisserie** d'Aubusson : les *Amusements champêtres*, d'après Boucher.

 xviiie siècle.
 App. à M. *Schutz*.

78. — **Petites Tapisseries** d'Aubusson : scènes familières dans des paysages, genre de Boucher.

 xviiie siècle.
 App. à M. le Vicomte *de Jonghe*.

79. — **Tapisserie** d'Aubusson : concert chinois.

 xviiie siècle.
 App. à M. *Thierry Delanoue*.

80. — **Tapisserie** rectangulaire à fond noir, semée de petits personnages chinois polychromes sur terrasse.

 Bruxelles, xviiie siècle.
 App. à S. A. S. le Duc *d'Arenberg*.

81. — **Tapisserie** des Flandres, verdure, oiseaux et pagodes.

 xviiie siècle.
 App. à M. *G. Bernard*.

82. — **Trois Tapisseries** dans le goût de Leprince.
 a) *Un pêcheur.*
 b) *Femme et enfants.*
 c) *Un vieillard.*

 xviiie siècle.
 App. à Madame *Vermant-Vernon.*
 A rapprocher d'un dessus de porte nº

83. — **Panneau de tapisserie** au point, rouge sur fond crême. Personnages chinois dans des branchages entre deux colonnes.

 xviiie siècle.
 App. à M. *M. Michon.*

VASES MONTÉS

84. — **Paires de grands Vases** : pots pourris en porcelaine du Japon polychrome, monture en bronze doré faite de branches de roseaux.

 Attribués à Caffieri. — xviiie siècle.
 App. à M. *F. Doistau.*

85. — **Soupière** en porcelaine du Japon à décor fleuri, pied formé de quatre griffes de lion, anses en mufles de lion.

 Ép. Louis XVI.
 App. à M. *F. Doistau.*

86. — **Grand Vase** pot pourri en porcelaine bleue et blanche, pied, col ajouré et bouton en bronze doré.

 xviiie siècle.
 App. à M. *F. Doistau.*

87. — **Paire de Pots** de toilette, en porcelaine de Chine bleu fouetté, à réserves fleuries, monture en argent.

 xviiie siècle.
 App. à M. *F. Doistau.*

88. — **Paire de Vases** céladon à décor en relief, col évasé, anses et pieds en bronze doré.

 xviiie siècle.
 App. à M. *F. Doistau.*

89. — **Bouteille** en porcelaine céladon, montée en buire, branchages en bronze doré.

 xviiie siècle.
 App. à M. *F. Doistau.*

90. — **Paires de Bouteilles** en porcelaine de Chine, bleu pâle, côtelées, pieds et cols en bronze doré.

 xviiie siècle.
 App. à M. *F. Doistau.*

91. — **Vase** ovoïde cerclé de rose et de blanc, piédouche, galerie ajourée et bouton en bronze doré.

 xviiie siècle.
 App. à M. *F. Doistau.*

92. — **Paire de Vases** en porcelaine burgautée. Monture en bronze doré, guirlandes et pieds de biche.

 Ép. Louis XVI.
 App. à M. *Sourdis.*

93. — **Vase** forme bouteille en porcelaine flammée à fond bleu, base, col et anses carrées, en bronze doré.

 Ép. Louis XVI.
 App. à M. *Emile Deutsch de la Meurthe.*

94. — **Vase** pot pourri en porcelaine de Chine rouge à réserves, décor de personnages, monture bronze doré.

 Ép. Louis XV.
 App. à M. *Ed. Kann*.

95. — **Vase** pot pourri en porcelaine de Chine rouge, décoré de vases polychromes, monture en bronze doré, branchages fleuris.

 Ép. Louis XV.
 App. à MM. *Vandermersch* et *Damblanc*.

96. — **Paire de Vases** de porcelaine de Chine noire à décor doré, pieds, cols, anses en bronze doré.

 Ép. Louis XV.
 App. à Madame la Marquise *de Ganay*.

97. — **Paire de Vases** en forme de dauphin, porcelaine de Chine céladon, monture de roseaux et rocailles en bronze doré.

 xviii^e siècle.
 App. à M. *H. Gonse*.

98. — **Petite Guérite** en biscuit de la Chine et bronze doré avec fleurs de porcelaine, contenant un dieu en biscuit émaillé de la Chine.

 xviii^e siècle.
 App. à M. *Bouet*.

99. — **Paire de Vases** en forme d'urnes en porcelaine de Chine céladon côtelée. Piédouche, col et anses en volute en bronze doré.

 xviii^e siècle.
 App. à M. *Larcade*.

100. — **Vase** carré en porcelaine de Chine verte, anses carrées, pied, col et guirlandes en bronze doré.

xviiie siècle.
App. à M. *L. Hirsch.*

101. — **Vase** en porcelaine bleu fouetté, monture bronze doré à mascarons.

xviiie siècle.
App. à M. *de Hurtado.*

102. — **Paire d'Aiguières** en céladon bleu pâle, côtelé, monture en bronze doré, anses faites de roseaux.

xviiie siècle.
App. a Madame la Marquise *de Ganay.*

103. — **Fontaine** à parfum en porcelaine, bleu turquoise, monture en bronze doré de rocailles et guirlandes, portant un petit personnage chinois.

xviiie siècle.
App. à M. *Larcade.*

104. — **Paire de Vases** céladon formés chacun de deux poissons accolés, cols et pieds en bronze doré.

Ép. Louis XV.
App. à M. *A. Lehmann.*

105. — **Vase** céladon formé de deux poissons accolés, pied, col et anses en bronze doré, branchages et coquilles.

Ép. Louis XV.
App. à M. *A. Lehmann.*

106. — **Coupe** à six pans en biscuit émaillé de la Chine, monture en bronze doré faite de branches fleuries.

xviiie siècle.
Coll. du Musée. Legs *Rochard.*

107. — **Vase** balustre en porcelaine jaune, col cerclé de bronze doré à anneaux.

> xviiie siècle.
> Coll. du Musée.

108. — **Tigre** sur un tronc de bambou, biscuit émaillé de la Chine, base et fleurettes en bronze doré.

> xviiie siècle.
> Coll. X.

109. — **Vase** quadrangulaire en pierre de lard, décor de personnages et fleurs, travail chinois, monté en bronze doré.

> xviiie siècle.
> App. à M. le Baron *Fould-Springer*.

110. — **Bol** en porcelaine bleue, monture en bronze doré faits de rameaux et de coquilles.

> xviiie siècle.
> Coll. du Musée.

111. — **Paire de Pots Pourris** en porcelaine céladon à décor damassé, monture de bronze doré à décor de branchages fleuris.

> Ép. Louis XV.
> App. à M. *Hodgkins*.

112. — **Paire de Grands Vases** balustres en céladon fleuri, monture en bronze doré, faite de guirlandes, rubans et grecques, accostés de deux masques de tritons.

> Ép. Louis XVI.
> App. à M. *Hodgkins*.

113. — **Garniture** de cinq pièces en céladon fleuri, composée de deux buires, un grand vase et deux petits,

monture en bronze doré à mascarons : têtes de coq, de bouc et de dauphin.
 Ép. Louis XVI.
 App. à M. *Hodgkins.*

114. — **Paire de Lanternes** hexagonales à décor régulier polychrome, monture en bronze doré de roseaux et de coquilles.
 Ép. Louis XV.
 App. à M. *Hodgkins.*

115 — **Paire de Vases** Médicis en porcelaine, bleu fouetté, montés en bronze doré: tritons et guirlandes, couvercles surmontés de deux colombes.
 Ep. Louis XVI.
 App. à M. *Hodgkins.*

116. — **Garniture** de cinq pièces en porcelaine, bleu fouetté, composée d'une potiche, deux buires, deux cornets montés en bronze doré à décor de branches fleuries.
 Ép. Louis XV.
 App. à M. *Hodgkins.*

117. — **Grand Vase** en porcelaine à côtes, fond blanc décoré d'armoiries, col et pied en bronze doré.
 App. à Madame *Fortune François.*

118. — **Aiguière** en porcelaine blanche à décor gravé, anse en double volute, pied et couvercle cerclés de bronze doré.
 Ép. Louis. XV.
 Coll. du Musée. (Don de M. *A. Rouart*).

119. — **Paire de Vases** céladon côtelés, pieds et cols en bronze doré à décor de feuilles.
 Ép. Louis XV.
 App. à M. *C.-L. Charley.*

120. — **Grand Vase** forme balustre en porcelaine bleue avec traces de dorure, col et pied à palmettes, anses en corde et mascarons en bronze doré.

> Commencement du xviii^e siecle.
> Marque : *Cabinet du Roy*. V. G. n° 17.
> Coll. X.

121. — **Vase** de forme rectangulaire en porcelaine, bleu fouetté, base, anses et couvercle ornés de larges feuilles en bronze doré.

> Ep. Louis XV.
> App. à Madame *L. Stern*.

122. — **Paire de Grands Vases** en forme d'amphore, porcelaine tendre imitation de craquelé, monture bronze doré, anses serpents.

> Sèvres, xviii^e siècle.
> App. à M. *A. Lehmann*.

123. — **Petit Vase** en biscuit émaillé de la Chine, monture bronze doré.

> Ép. Louis XV.
> Coll. du Musee.

124. — **Vase** forme balustre en porcelaine de Chine vert clair, décor polychrome de fleurs, monture en bronze doré, torsade de laurier.

> Ep. Louis XV.
> App. à M. *Samary*.

125. — **Plateau** en vermeil chantourné sur piédouche, décor gravé de scènes chinoises supportant un verre gravé et une tasse blanche et or à personnages chinois, un petit drageoir et une cuiller en vermeil.

> Allemagne, xviii^e siècle.
> App. à M. *R. Linzeler*.

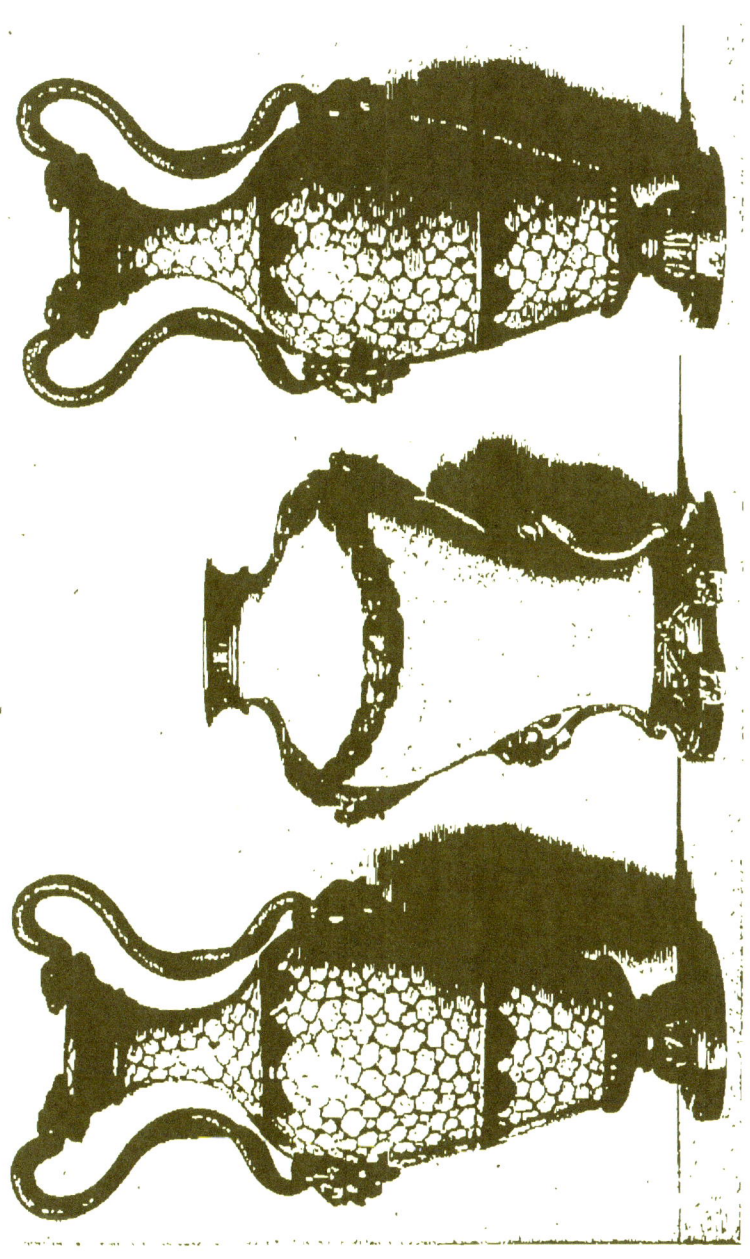

TERRES CUITES

126. — **Deux Statuettes** en terre cuite, pêcheur chinois et montreuse d'optiques.

 xviii^e siècle.
 App. à M. *A. Fauchier-Magnan.*

127. — **Statuette** terre cuite, musicien chinois.

 xviii^e siècle.
 App. à M. *A. Andre.*

128. — **Flambeau,** terre cuite, Chinois accroupi, polychrome.

 xviii^e siècle.
 App. à M. *A. Lehmann.*

129. — **Grand Groupe,** terre cuite avec son socle, figurant deux enfants chinois, jouant des timbales.

 Attribué à Leprince — xviii^e siècle.
 App. à M. *Jean Verde-Delisle.*

PENDULES ET CARTELS

130. — **Pendule** en forme de lyre en bronze doré sur socle en marbre blanc, cadran garni d'émaux, surmonté d'un Chinois accroupi tenant un parasol garni de clochettes.

 Ép. Louis XVI.
 App. à M. *G.-H. Manuel.*

131. — **Pendule** forme contournée, sur socle d'applique, en vernis fond vert, semé de personnages et pagodes; bronzes dorés.

> Ép. Louis XV.
> App. a M. *Michon*.

132. — **Grande Pendule** en forme de bosquet sur terrasse rocaille, cadran entouré de fleurs de Saxe et surmonté d'un Chinois accroupi tenant un parasol.

> Ép. Louis XV.
> App. à Madame *de Rigny*.

133. — **Pendule** bronze doré, cadran soutenu par un chameau accroupi sur terrasse rocaille et surmonté d'un personnage tenant un parasol.

> Marque : C. couronne.
> Ép. Louis XV.
> App. à Madame la Comtesse *de la Baume-Pluvinel*.

134. — **Cartel** bronze doré, cadran entouré d'une branche de chêne et d'une tige de roseaux et surmonté d'un Chinois à parasol, accroupi.

> Ép. Louis XV.
> Coll. du Musée.

135. — **Cartel** bronze doré, cadran entouré d'une branche de lys et d'une tige de soleils et surmonté d'une femme assise; dans le bas un Chinois à parasol.

> Ép. Louis XV.
> App. à M. *J.-J. Marquet de Vasselot*.

136. — **Petit Cartel** rocaille surmonté d'un personnage barbu tenant un parasol.

> Ép. Louis XV.
> App. a M. *Decour*.

137. — **Petite Pendule** en bronze, cadran soutenu par un éléphant et surmonté d'un petit personnage tenant un parasol.

 Ép. Louis XV.
 App. à M. *Hodgkins.*

138. — **Pendule** bronze doré, cadran soutenu par un tronc d'arbre sur terrasse rocaille, trois personnages en bronze à patine brune.

 Ép. Louis XV.
 App. à M. *Hodgkins.*

139. — **Pendule** bronze, cadran soutenu par des rochers en bronze à patine verte d'où sortent des chevaux dorés, et entouré de quatre personnages chinois, base en bois noir à oves dorées.

 Ép. fin Louis XV.
 App. à Madame la Comtesse *Henry d'Yanville.*

140. — **Pendule** forme « religieuse » en laque noire à décor de petits paysages chinois, bronzes dorés.

 Travail anglais. — xviiie siècle.
 App. à M. *H. Gonse.*

141. — **Cartel**, réplique du n° 134.

 App. à M. *Strauss.*

142. — **Cartel**; cadran entouré de rocailles et surmonté d'un personnage chinois à parasol.

 Ep. Louis XV.
 App. à M. *G. Arnoux.*

143. — **Pendule** circulaire figurant un pavillon sur

colonnes, en marbre blanc et bronze doré, surmonté d'un Chinois à parasol garni de clochettes.

Ép. Louis XVI.
App. à Madame *Patto*.

144. — **Pendule** en bronze doré sur socle en marbre blanc figurant un double pavillon chinois garni de clochettes.

Ep. Louis XVI.
App. à M. le Baron *Edouard de Waldner*.

145. — **Pendule** en forme de kiosque à petits personnages en laque, accostée de figurines de Saxe.

Ép. Louis XVI.
App. a Madame *Maurice Ephrussi*.

146. — **Pendule** : Bouddha en porcelaine blanche sur terrasse rocaille, cadran entouré de rameaux fleuris.

Ép. Louis XV.
App. à M. *Ratzersdorfer*.

147. — **Petit Cartel** d'applique bronze doré, pagode, chimère et personnage à parasol.

Ép. Louis XV.
App. à Madame *Klotz*.

148. — **Pendule**; cadran porté par un pied tourné forme balustre, travail de bronze doré fait en Chine pour l'Europe.

xviiie siècle.
App. à M. *Vapereau*.

BRONZES

149. — **Chenets** en bronze doré figurant une arche sur laquelle se tient un personnage chinois avec des attributs de musique.

>Ep. Louis XV.
>App. à Madame *Potter-Palmer*.

150. — **Paire de Chenets**, homme et femme chinois en bronze à patine brune sur rocaille dorée.

>Ép. Louis XV.
>App. à M. le Baron *Edouard de Waldner*.

151. — **Paire d'Appliques** à deux branches, bronze argenté, homme et femme chinois à mi-corps et rocailles.

>Ép. Louis XV.
>App. à M. *Jansen*.

152. — **Paire d'Appliques** semblables aux précédentes. Bronze doré.

>Ép. Louis XV.
>App. à M. *Wildenstein*.

153. — **Paire de Chenets**, homme et femme chinois sur volute rocaille.

>Ép. Louis XV.
>App. à M. *Schuhmann*.

154. — **Paire de petits Chenets** bronze doré. Homme et femme chinois sur rocaille fleurie.

>Ép. Louis XV.
>App. à M. *Pape*.

155. — **Paire de Chenets :** *a*) Chinois tenant un oiseau. *b*) Chinoise tenant un chien.

 Ép. Louis XV.
 App. à M. *Strauss*.

156. — **Paire de Chenets** bronze doré, chinois et chinoise assis sur grandes rocailles.

 Ép. Louis XV.
 App. à Madame *Klotz*.

157. — **Paire de Chenets** bronze doré, chinois et chinoise assis sur grosse rocaille.

 Ép. Louis XV.
 App. à M. *Stettiner*.

158. — **Paire d'Appliques** bronze doré à deux branches, chinois et chinoise assis et branchages.

 Ép. Louis XV.
 App. à M. *Schuhmann*.

159. — **Chinois et Chinoise** en bronze doré sur socles en marbre griotte.

 Modèles de chenets.
 Ép. Louis XV.
 App. à M. *A. Kann*.

160. — **Paire de Chenets** en bronze doré, chinois et chinoise assis sur rocaille surmontée d'une large feuille dentelée.

 Ép. Louis XV.
 App. à Madame la Comtesse *H. d'Yanville*.

161. — **Paire de Chenets**, chinois et chinoise assis sur rocaille.

 Ép. Louis XV.
 App. à M. *C.-L. Charley*.

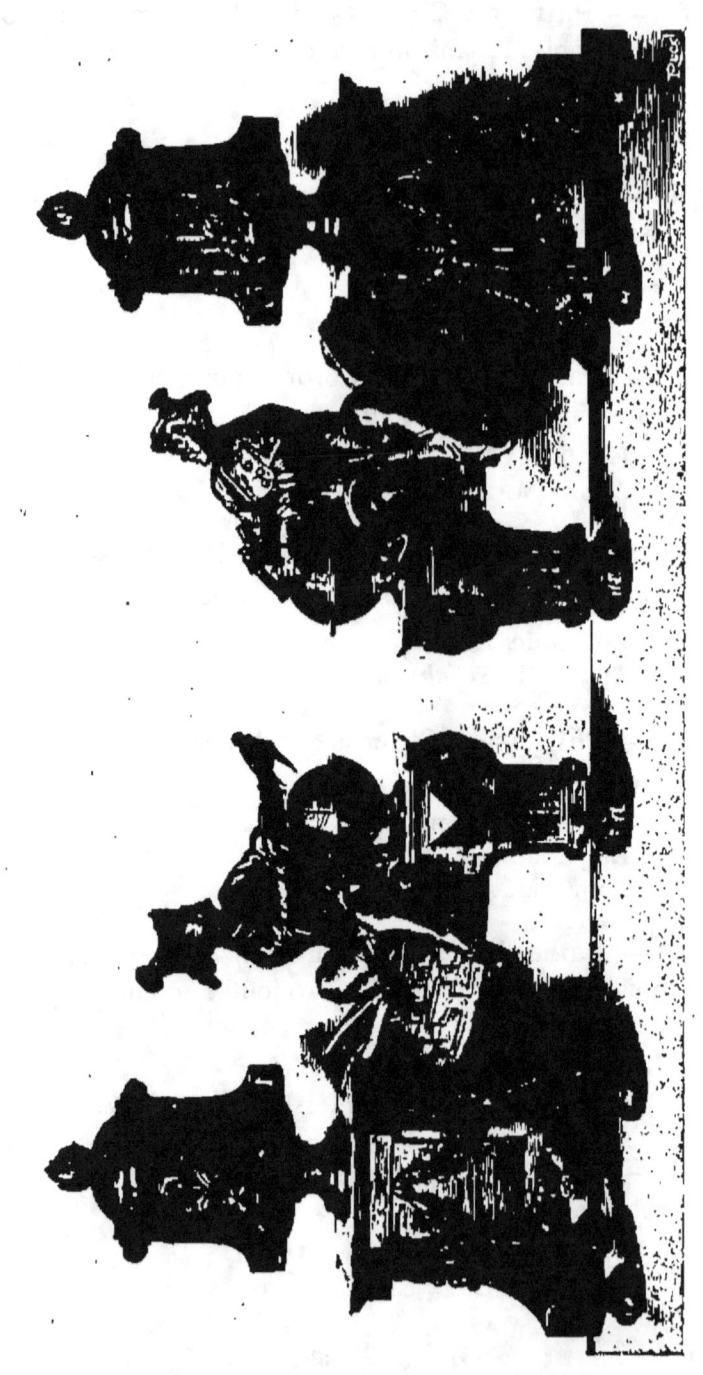

Nº 166

162. — **Paire de Candélabres** à deux lumières, chinois et chinoise debout à côté d'une branche fleurie.

 Ép. Louis XV.
 App. à M. *Aghion*.

163. — **Paire de Bronzes** d'applique, enfants chinois musiciens.

 Ép. Louis XVI.
 Coll. du Musée.
 (Don de M. *J. Maciet*.)

164. — **Encrier**, bronze doré, chinois dans un bosquet

 Ép. Louis XV.
 App. à M. *J. Pereire*.

165. — **Trois Chimères**, bronze doré

 Ép. Louis XV.
 Coll. du Musée.

166. — **Paire de Chenets** composés d'un vase médicis et d'un personnage chinois, l'un avec les attributs de la géographie, l'autre avec ceux de l'astronomie. Armes gravées de la marquise de Pompadour.

 Ép. Louis XV.
 App. à M. *A. Lehmann*.

167. — **Personnage chinois** en bronze doré sur socle en corne verte (haut de pendule).

 Ép. Louis XV.
 App. à M. *Arthur Martin*.

LAQUES ET OBJETS DIVERS

168. — **Garniture** composée d'une pendule et de deux candélabres à deux lumières, personnages en laque et branchages en bronze doré.

 xviiie siècle.
 App. à M. *F. Doistau.*

169. — **Paires de Girandoles** à deux branches en bronze doré et fleurs de porcelaine, personnages chinois en bois laqué sur terrasse rocaille.

 Ép. Louis XV.
 App. à M. le Baron *de Montrémy.*

170. — **Paire de Candélabres** à deux branches, chinois et chinoise en bronze patine brune, tenant deux rameaux à fleurs de porcelaine.

 xviiie siècle.
 App. à Madame la Comtesse *de Franqueville.*

171. — **Paire de girandoles** à deux lumières, enfants en porcelaine de Chantilly, bras en bronze et fleurs de porcelaine.

 xviiie siècle.
 App. à M. *Léon Fould.*

172. — **Paire de Girandoles** à deux lumières, enfants en porcelaine de Chine polychrome, bras en bronze et fleurs de porcelaine.

 xviiie siècle.
 Coll. du Musée.

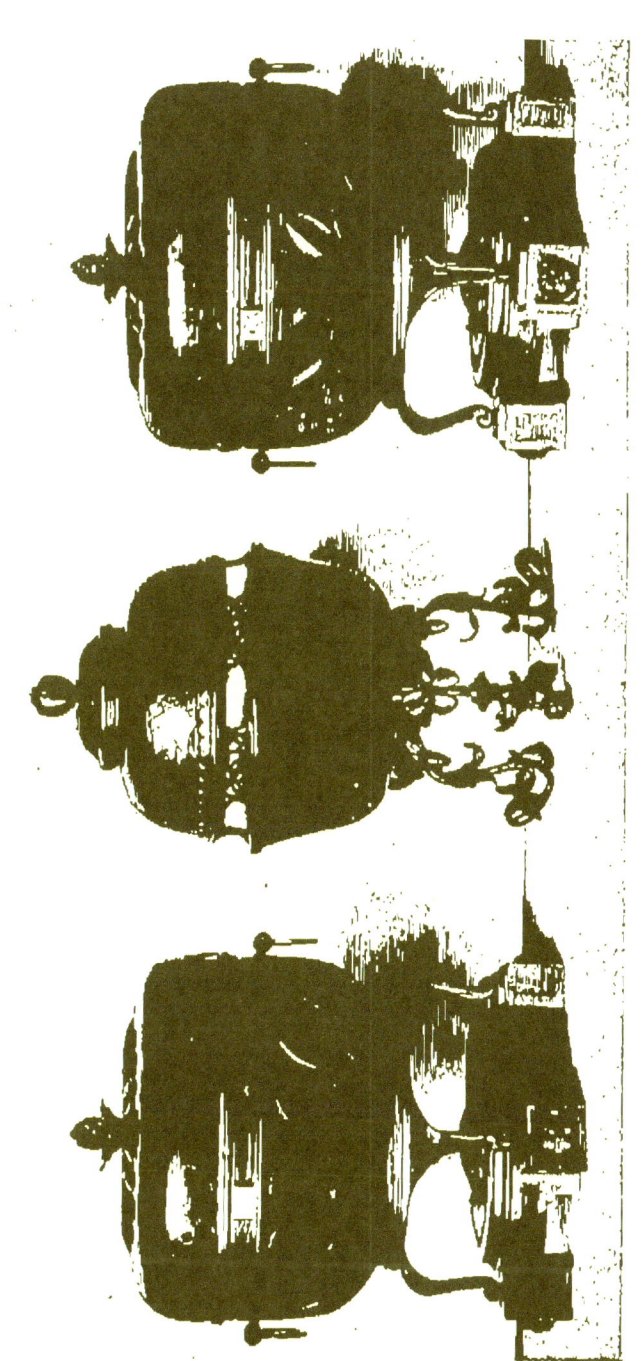

No 176 No 174 No 176

173. — **Pot pourri** en laque de Chine, noir et or, monture bronze doré et fleurs de porcelaine.

> xvIII^e siècle.
> App. à M. *Schuhmann.*

174. — **Pot Pourri** en laque de Chine, rouge et or, monture bronze doré.

> xvIII^e siecle.
> App. à M. *Strauss.*

175. — **Petit Brûle-Parfum** en laque de Chine, noir et or, surmonté de branches dorées, socle rectangulaire en bronze doré.

> xvIII^e siècle.
> App. à M. *Ed. Guerin.*

176. — **Paire de Cassolettes** en laque, rouge et or, à imbrications, montures bronze doré.

> xvIII^e siècle.
> App. à M. *Alfred de Saint-Andre.*

177. — **Jardinière** à pans coupés, en laque rouge, fleurie, monture dorée, fleurs de porcelaine.

> xvIII^e siècle.
> App. à M. *R. Thalmann.*

178. — **Petit Pot Pourri** ovoïde en laque de Chine, noir et or, monture bronze doré.

> xvIII^e siècle.
> App. à Madame *de Saint-Marceaux.*

178 *bis*. — **Paire de petits Vases** couverts en laque noir et or. Base, galerie et bouton en bronze doré.

> xvIII^e siècle.
> App. à Madame la Duchesse *d'Elchingen.*

179. — **Grand Encrier** à plateau découpé, laque noir, décor de pagodes, gobelets de porcelaine blanche, monture bronze doré.

xviii^e siècle.
App. à M. *L. Hirsch*,

180. — **Encrier** à trois godets en laque, noir et or, monture de bronze doré.

xviii^e siècle.
App. à Madame *R. Fouret*.

181. — **Théière** côtelée en laque noir à décor de paysage, monture en argent.

xviii^e siècle.
App. à Madame la Marquise *J. de Ganay*.

182. — **Boîte** en laque du Japon à fond noir, décor doré de paysages, petits bronzes gravés.

xviii^e siecle.
App. à Madame la Marquise *J. de Ganay*.

183. — **Grand Coffret rectangulaire**, laque rouge, décor doré de paysages, garni de bronzes dorés.

Travail européen. — Ép. Louis XV.
App. a M. *Tony Dreyfus*.

184. — **Grande Boîte cylindrique** en laque à fond noir, décor polychrome de paysage animé et sur le tour d'oiseaux et de fleurs.

Travail européen. — Ép. Louis XV.
App. à M. *Strauss*.

185. — **Paire de Petites Girandoles** à deux lumières, personnages chinois, en laque, tenant des branches fleuries.

xviiie siecle.
App. à M. *Lehmann*.

186. — **Pot et Cuvette** en laque noir, décor doré de fleurs et d'oiseaux, timbrés d'armoiries.

xviiie siecle.
App. à M. *Larcade*.

187. — **Petit Porte-Montre** forme régulateur en laque noir et or.

Travail européen. — xviiie siècle.
App. à M. *H. Gonse*.

188. — **Boîte** en bois laqué à fond noir, scènes chinoises polychromes en relief.

xviiie siècle.
App. à M. *F. Carnot*.

189. — **Deux Brosses**, dos en bois laqué.

xviiie siècle.
App. à M. *Fitzhenry*.

190. — **Boîte à jeu** laque noir, personnages dorés et fleurs.

xviiie siecle.
App. à M. *A. Henraux*.

191. — **Boîte rectangulaire** en bois laqué rouge, décor de paysages dorés.

xviiie siècle.
App. à M. *Fitzhenry*.

192. — **Boîte rectangulaire** en bois laqué noir et or, couvercle bombé.

xviiie siècle.
App. à M. *Fitzhenry*.

193. — **Boîte à jeu** laque noir, personnages dorés.

xviii^e siècle.
App. à M. *Fitzhenry*.

194. — **Boîte rectangulaire** laque rouge et or, couvercle bombé.

xviii^e siècle.
App. à M. *Fitzhenry*.

195. — **Paire de Cache-Pots** en cuivre laqué noir à personnages chinois dorés, anses en anneaux sur mascarons en bronze doré.

xviii^e siècle.
App. à M. *G. Arnoux*.

196. — **Verrière** tôle laque bleu, réserves blanches décorées de paysages animés.

xviii^e siècle.
App. à M. *Th. Cahn*.

197. — **Paire de Cache-Pots** tôle laque rouge, à réserves blanches, décor de paysages.

xviii^e siècle.
App. à M. *Strauss*.

198. — **Paire de petits cache-pots** en tôle laquée, fond aubergine, à réserves blanches décorées de paysages.

xviii^e siècle.
App. à M. *Strauss*.

199. — **Grand Cache-Pot** en tôle laquée fond noir, décor polychrome de paysages.

xviii^e siècle.
App. à M. *Strauss*.

200. — **Paire de Cache-Pots** en tôle laquée rose, à réserves blanches, paysages.

> xviii^e siècle.
> App. à M. *Strauss*.

201. — **Paire de Cache-Pots** tôle laquée, noir et or à décor de paysages.

> xviii^e siècle.
> App. à M. le Baron *Edouard de Waldner*.

202. — **Paire de Jardinières** d'applique, en tôle laquée, noir et or, incrustations de nacre.

> xviii^e siècle.
> App. à M. le Baron *Edouard de Waldner*.

203. — **Pot et Cuvette** en tôle laquée blanche, ornés de médaillons dorés, paysages animés.

> xviii^e siècle.
> App. à M. *Paulme*.

204. — **Paire de Verrières**, tôle laquée fond blanc, fleurs polychromes.

> xviii^e siècle.
> App. à M. *Larcade*.

205. — **Jardinière** d'applique contournée, en tôle laquée rouge et or.

> xviii^e siècle.
> App. à M. *Larcade*.

206. — **Paire de Cassolettes**, couvertes tôle laquée bleue, décor de paysages.

> xviii^e siècle.
> App. à M. *F. Marcou*.

207. — **Paire de Verrières** tôle laquée, aventurine à réserves rouges, paysages.

> xviiie siècle.
> App. à M. *Fitzhenry*.

208. — **Verrière** tôle laquée, fond noir, décor polychrome, personnages dans des paysages.

> xviiie siècle.
> App. à M. *Fitzhenry*.

209. — **Verrière** en tôle laquée aventurine à réserves rouges, décor de paysage.

> xviiie siècle.
> App. à M. *Fitzhenry*.

210. — **Paire de Cache-Pots** tôle laquée aventurine à réserves rouges, paysages.

> xviiie siècle.
> App. à M. *Fitzhenry*.

211. — **Flambeau** en tôle laquée, noir et or.

> Angleterre xviiie siècle.
> App. à M. *Fitzhenry*.

212. — **Paire de Chandeliers** en tôle laquée, noir et or.

> Angleterre. xviiie siècle.
> App. à M. *Fitzhenry*.

OBJETS DE VITRINE

213. — **Boîte** rectangulaire en or, décor incrusté de nacre et de pierres précieuses, deux personnages chinois se rendant à un temple.

> xviii^e siècle.
> App. à M. le Prince *d'Arenberg*.

214. — **Boîte** rectangulaire en or, décor incrusté de pierres de couleur, Chinois adorant une figure de Bouddha.

> xviii^e siècle.
> App. à M. le Baron de *Schlichting*.

215. — **Boîte** rectangulaire en nacre gravée, décor en relief en or et pierres de couleurs : Chinoise sur un trône et deux nègres, portant l'un un parasol, l'autre un plateau à thé.

> xviii^e siècle.
> App. a M. le Baron de *Schlichting*.

216. — **Boîte** rectangulaire en nacre gravée, montée en or, décor en relief d'or, de pierres de couleurs et composé de trois personnages.

> xviii^e siècle.
> App. à M. le Baron de *Schlichting*.

217. — **Boîte** rectangulaire à pans coupés, en nacre, montée en or, décor en relief de pagodes et d'arbres en or et en nacre cloutée d'or.

> Ép. xviii^e siècle.
> Collection *F. Bischoffsheim*.

218. — **Boîte** rectangulaire en nacre gravée, montée en or, décor en relief en or et en pierres de couleurs: nègre et Chinois de chaque côté d'un Bouddha accroupi.

 xviii^e siècle.
 App. à M. *Cognacq*.

219. — **Boîte** en or émaillé à fond bleu, décor symétrique polychrome de pagodes et de guirlandes.

 xviii^e siècle.
 App. à Madame *Klotz*.

220. — **Montre** en or ciselé et ajouré, décorée dans un cartouche central de deux personnages chinois attablés.

 xviii^e siècle.
 App. à M. *J. Olivier*.

221. — **Montre** en acier incrusté d'or de deux tons: scène chinoise entourée de rocailles.

 xviii^e siècle.
 App. à M. *F. Doistau*.

222. — **Boîte** rectangulaire en acier incrusté d'or, décorée d'une scène chinoise.

 App. à M. *F. Doistau*.

223. — **Petit Plateau** ovale à bords lobés: bergers et fabriques, incrustations de nacre et d'or.

 xviii^e siècle.
 App. à Madame *Back de Surany*.

224. — **Etui-Nécessaire** en cristal, décor de vases fleuris et fabriqués en incrustations de nacre et de métal.

 xviii^e siècle.
 App. à Madame *Back de Surany*.

225. — **Flacon** plat en cristal bleu, taillé à facettes, personnage chinois émaillé et branches dorées, couvercle en or.

 xviiie siècle.
 App. à Madame *Klotz*.

226. — **Deux Flacons** quadrangulaires en cristal bleu doré, décor d'oiseaux et de pagodes, couvercles en or ciselé.

 xviiie siècle.
 App. à Madame *Klotz*

227. — **Boîte** à pans coupés en laque du Japon, fond d'or, monture en or, décor de paysage animé.

 xviiie siècle.
 App. au Prince *d'Arenberg*.

228. — **Boîte** à pans coupés en laque du Japon, à fond noir, monture en or, décor de pagodes.

 xviiie siècle.
 App. à Madame *Klotz*.

229. — **Boîte** rectangulaire en laque du Japon, à fond noir, pagodes.

 xviiie siècle.
 App. à Madame *Klotz*.

230. — **Boîte** rectangulaire en laque du Japon aventurine, monture en or, décor de branches de pin et de pommier.

 xviiie siècle.
 App. à M. le Dr *Ed. Fournier*.

231. — **Boîte** rectangulaire en laque du Japon aventurine, branches d'arbre et oiseaux.

 xviiie siècle.
 App. à M. le Dr *Ed. Fournier*.

232. — **Étui** cylindrique en laque du Japon, à fond noir décoré d'arbres et de grands oiseaux.

 xviiie siècle.
 App. à M. *Cognacq*.

233. — **Étui** cylindrique en laque burgautée du Japon, réserves décorées d'oiseaux dorés.

 xviiie siècle.
 App. à M. *Jacques Guérin*.

234. — **Étui à Flacons** en laque bleu, personnage chinois doré.

 Travail européen. — xviiie siecle.
 App. à Madame *Klotz*.

235. — **Étui** cylindrique en trois parties en laque à fond gris, décor de paysage doré.

 Travail européen. — xviiie siecle.
 App. à M. *Thierry Delanoue*.

236. — **Étui** cylindrique en troix parties en laque noire, décor doré de branches et pagodes.

 Travail europeen. — xviiie siecle.
 App. à M. *Cognacq*.

237. — **Boîte** rectangulaire en nacre, décor gravé de pagodes dans des rocailles.

 xviiie siècle.
 App. à M. *le Dr Ed. Fournier*.

238. — **Boîte** rectangulaire en émail noir burgauté, décor de pagodes.

 xviiie siècle.
 App. à M. *J.-L. Vaudoyer*.

239. — **Boîte** rectangulaire en émail noir piqué d'or à réserve, décorées de fabriques et de fleurs en nacre. Monture en or.

 xviiie siècle.
 App. à M. *F. Doistau.*

240. — **Boîte** ovale en écaille, décor d'enfants chinois, incrustations d'or et d'argent.

 xviiie siècle.
 App. à M. *Jacques Guérin.*

241. — **Navette** en vernis rouge, décor de paysages dorés.

 xviiie siècle.
 App. à M. *F. Doistau.*

242. — **Lorgnette** cylindrique en ivoire, décor rouge et or de personnages chinois et pagodes.

 xviiie siècle.
 App. à Madame *A. Heymann.*

243. — **Etui à ciseaux** en vernis jaune, fleurs et rinceaux.

 xviiie siècle.
 App. à M. *Van den Broek d'Obrenan.*

244. — **Boîte** en porcelaine de forme circulaire, décor polychrome d'émaux, paysages animés et rocailles.

 Porcelaine tendre de Saint-Cloud. — xviiie siecle.
 App. à M. le Comte *X. de Chavagnac.*

245. — **Flacon à Sels**, décor d'émaux verts et or, personnages et fleurs chinoises.

 Porcelaine tendre de Saint-Cloud. — Ép. xviiie siècle.
 App. à M. le Comte *X. de Chavagnac.*

246. — **Flacon à Sels**, décor polychrome de paysage animé.

> Porcelaine tendre de Chantilly. — xviiie siècle.
> App. à M. le Comte *de X. Chavagnac*.

247. — **Boîte** en forme de moine couché, décor polychrome de fleurs de style coréen.

> Porcelaine tendre de Chantilly. — xviiie siècle.
> App. à M. *Léon Fould*.

248. — **Boîte** rectangulaire, décor en relief de rocailles et de branches fleuries polychromes.

> Porcelaine tendre de Chantilly. — xviiie siècle.
> App. à M. *Léon Fould*.

249. — **Boîte** en forme de Bouddha accroupi.

> Porcelaine tendre de Chantilly. — xviiie siècle.
> App. à M. *Léon Fould*.

250. — **Boîte** en forme de chinois couché à robe décorée de fleurs en relief.

> Porcelaine tendre de Chantilly. — xviiie siècle.
> App. à M. *Léon Fould*.

251. — **Boîte** de forme chantournée, Chinois assis et rameaux fleuris.

> Porcelaine tendre de Chantilly. — xviiie siècle.
> App. à M. le Comte *J. de Berteux*.

252. — **Boîte** de forme chantournée, décor polychrome d'enfants chinois.

> Porcelaine tendre de Chantilly. — xviiie siècle.
> App. à M. le Comte *J. de Berteux*.

253. — **Boîte** de forme contournée, décor polychrome de paysages.

Porcelaine tendre de Chantilly. — xviii^e siècle.
App. à M. le Comte *J. de Berteux*.

254. — **Fond de Boîte** de forme rectangulaire, décor de rameaux fleuris de style coréen.

Porcelaine tendre de Chantilly. — xviii^e siècle.
App. à M *Halimbourg*.

255. — **Boîte** en forme de mouton couché, couvercle à décor polychrome de fleurs.

Porcelaine tendre de Chantilly. — xviii^e siècle.
App. à M. *Halimbourg*.

256. — **Boîte** en forme de Bouddha accroupi.

Porcelaine tendre de Chantilly. — xviii^e siècle.
App. à M. *Halimbourg*.

257. — **Boîte** en forme de mouton couché, décor polychrome de personnages et de haies fleuries.

Porcelaine tendre de Chantilly. — xviii^e siècle.
App. à M. *Halimbourg*.

258. — **Boîte** de forme contournée décorée de personnages chinois et de paysage.

Porcelaine tendre de Chantilly. — xviii^e siècle.
App. à M. *Halimbourg*.

259. — **Boîte** rectangulaire décorée de Chinois et pagodes.

Porcelaine tendre de Chantilly. — xviii^e siècle.
App. à M. *Thierry Delanoue*.

260. — **Boîte** de forme chantournée, décor jaune à réserve bleue, personnages chinois.

Porcelaine tendre de Chantilly. — xviii^e siècle.
App. à M. *Bitot*.

261. — **Boîte** de forme circulaire, décor de paysage animé sur fond jaune.

 Porcelaine tendre de Chantilly. — xviii^e siècle.
 Coll. du Musée.

262. — **Boîte** de forme chantournée, décor polychrome de scènes chinoises dans un encadrement bleu foncé.

 Porcelaine de Saxe. — xviii^e siècle.
 App. à M. *F. Doistau*.

263. — **Boîte** ovale, décor polychrome de scènes chinoises et de médaillons à paysages.

 Porcelaine de Saxe. — xviii^e siècle.
 App. à M. *Cognacq*.

264. — **Boîte** ovale, décor polychrome de scènes chinoises sur terrasse verte.

 Porcelaine de Saxe. — xviii^e siècle.
 App. à M. le Comte *J. de Berteux*.

265. — **Boîte** ovale, décor polychrome de personnages chinois prenant le thé.

 Porcelaine de Saxe. — xviii^e siècle.
 App. à M. *Stettiner*.

266. — **Boîte** rectangulaire en émail à fond blanc, décor de rinceaux dorés, oiseaux et pagodes.

 Email de Saxe. — xviii^e siècle.
 App. à Madame *Klotz*.

267. — **Boîte** de forme chantournée, décor polychrome, cavalier chinois.

 Porcelaine de Chine. — xviii^e siècle.
 App. à Madame *Klotz*.

268. — **Petit Flacon** à odeur en porcelaine de Chine, monture en vermeil de branches de vigne.

>XVIII^e siecle.
App. à M. *Van den Broek d'Obrenan.*

269. — **Cadran** émaillé, décor polychrome de Chinois fumant.

>XVIII^e siècle.
App. à M. le Baron *Edouard de Waldner.*

270. — **Collection d'Objets en bronze.** Travail dit du Tonkin, décor en noir sur fond d'or, exécutés en Extrême-Orient pour l'Europe.

>2 épées, 2 couteaux de chasse, 3 pommes de canne, 2 boucles, 1 étui à cire, 1 étui à pipe, 1 cafetière, 2 tasses, 19 boîtes. — XVIII^e siècle.

App. à M. *Reubell.*

ÉVENTAILS

271. — **Eventail**, monture et panache en ivoire ajouré, représentant des scènes pastorales; sur la feuille sont figurées des scènes chinoises.

>XVIII^e siècle.
App. à M. *Faucon.*

272. — **Eventail**, monture laquée, noir et or, sur la feuille sont figurées des scènes chinoises (cinq personnages).

>XVIII^e siècle.
App. à M. *Faucon.*

273. — **Eventail**, monture ivoire à camaïeu bleu; la feuille bleue, recouverte de fragments de mica, est décorée de cinq médaillons ovales figurant des scènes chinoises.

>Ép. XVIII^e siècle.
App. à M. *Faucon.*

274. — Eventail, monture laquée, noir et or; dans le panache est incrustée une plaque d'ivoire ajourée. Sur la feuille en soie sont peints des scènes de genre (groupes de jeunes femmes).

 Ép. xviii^e siècle.
 App. à M. *Faucon*.

275. — Gaine d'Eventail en soie, décorée de motifs chinois en relief tissés en soie bleue et fils d'or.

 Ép. xviii^e siècle.
 App. à M. *Faucon*.

276. — Eventail, monture en ivoire, laquée rouge et paille; sur la feuille, sujet de genre, trois personnages, deux papillons et vases de fleurs.

 Ép. xviii^e siècle.
 App. à M. *Faucon*.

277. — Eventail, monture laquée rouge et or; sur la feuille, sujets de genre, deux groupes de personnages (vêtements en nacre).

 Ép. xviii^e siecle.
 App. à M. *Faucon*.

278. — Eventail, monture en ivoire ajouré; sur le panache sont peints des fleurs et des oiseaux. La feuille rouge est décorée de papillons, d'oiseaux et d'animaux fantastiques en mica.

 Ép. xviii^e siècle.
 App. à M. *Faucon*.

279. — Eventail, monture laquée rouge et or; sur la feuille diverses scènes de genres, trois groupes de personnages chinois dont les vêtements sont en nacre.

 Ép. xviii^e siècle.
 App. à M. *Faucon*.

280. — **Gaine d'Eventail** en soie noire, divisée en trois compartiments tissés en fils d'or et rehaussés de fleurs et de caractères chinois.

 Ép. xviii^e siècle.
 App. à M. *Faucon*.

281. — **Eventail**, monture et panache ivoire ajouré, sur la feuille sont peints des personnages dans une barque traversant une rivière.

 Ép. xviii^e siècle.
 App. à Madame *Th. Reinach*.

282. — **Eventail** en ivoire ajouré avec parties en nacre; sur la feuille sont peints divers personnages dont un à cheval.

 Ép. xviii^e siècle.
 App. à Madame *Marcel Guerin*.

283. — **Eventail**, monture en ivoire ajouré, parties dorées; sur la feuille en soie sont peints quatre personnages, chacun dans un cadre entouré de paillettes dorées

 Ép. xviii^e siècle.
 App. à Madame *Waldeck-Rousseau*.

284. — **Eventail**, monture en nacre ajourée avec parties dorées; la feuille en tissu de soie est entourée d'une bordure bleue et présente plusieurs médaillons à portraits entourés de paillettes dorées.

 Ép. xviii^e siècle.
 App. à M. *Level*.

285. — **Epée** de ville avec garniture en bronze (travail dit du Tonkin).

 Ép. xviii^e siècle.
 App. à M. *Van den Broeck d'Obrenan*.

286. — Eventail en carton peint sur lequel sont représentées trois femmes, fond paysage ; manche en bois peint en rouge et doré.

Ép. xviii^e siècle.
App. à Madame *Back de Surany*.

287. — Eventail, monture laquée rouge et or; sur la feuille, sujets de genre chinois.

Ép. xviii^e siècle.
App. à Madame *de Schorstein*.

288. — Eventail, monture en nacre ajourée avec parties dorées et peintes en noir; sur la feuille sont peints plusieurs personnages, fond lac et paysage.

Ép. xviii^e siècle.
App. à M. *E. Mirtil*.

289. — Eventail, monture en ivoire ajouré, panaches en fer avec camaïeux incrustés; sur la feuille sont représentés plusieurs groupes de personnages ; les figures et une partie des vêtements sont figurés par des feuilles de nacre.

Ép. xviii^e siècle.
App. à M. *F. Doistau*.

290. — Eventail, monture en nacre ajourée avec parties dorées et personnages peints; la feuille représente divers personnages, fond paysage avec kiosques.

Ep. xviii^e siècle.
App. à M. *F. Doistau*.

291. — Eventail, monture en bois de violette; panache à quadrillés et rayures, feuille gravée de sujets de genre chinois, fond arbustes et fruits.

Ép. xviii^e siècle.
App. à Madame *Halimbourg*.

FAÏENCES

292. — **Pot** avec anse à décor bleu de Chine; sur le col, quatre rosaces ajourées.

> Ep. xviiiᵉ siecle.
> Faience de Nevers.
> App. M. *Papillon*.

293. — **Grand Plat** rond à décor polychrome, offrant sur le marli (bleu de Chine) quatre médaillons lobés représentant des scènes chinoises. Au centre, armoiries de cardinal, trois étoiles jaunes sur fond bleu et au-dessous cigogne tenant dans son bec une couleuvre.

> Ép. xviiiᵉ siecle.
> Faience de Nevers.
> App. à M. *Papillon*.

294. — **Gourde** plate, bleu de Chine, à anses, présentant sur une de ses faces un paysage et de l'autre deux personnages, au fond un lac.

> Ép. xviiiᵉ siècle.
> Faience de Nevers.
> App. à M. *Papillon*.

295. — **Assiette**, camaïeu, décorée en plein de motifs en blanc sur fond bleu. Au centre, deux personnages assis auprès d'un palmier, au-dessus d'eux volent un papillon et une cigogne.

> Ép. xviiiᵉ siecle.
> Faience de Nevers.
> App. à M. *Papillon*.

296. — **Assiette**, camaïeu, décorée en plein de motifs en blanc sur fond bleu. Au centre, deux personnages, l'un coiffé d'un turban et tenant un parasol est debout sur le seuil d'une maison, tandis qu'un autre s'incline devant lui.

> Ép. xviii^e siècle.
> Faience de Nevers.
> App. à M. *Papillon.*

297. — **Bouteille** avec goulot à double renflement, motifs bleu de Chine et rouge brique sur fond bleu pâle. Sur la panse, paysage et personnages et sur le goulot plantes en éventail.

> Ép. xviii^e siècle.
> Faience de Nevers.
> App. a M. *Papillon.*

298. — **Grand Plat** rond, bleu de Chine et rouge grenat, décoré en plein. Au centre, dans un paysage, quatre personnages chinois dont deux sont adossés à un arbre. Au-dessus du sujet, armoirie.

> Ép. xviii^e siècle.
> Faience de Nevers.
> App. à M. *E. Gallay.*

299. — **Grand Plat**, bleu de Chine et rouge brique. Sur le marli médaillons encadrant des paysages chinois et des fleurs, séparés par des rinceaux de feuillages. Au centre, auprès d'un lac, se promène un personnage qu'un serviteur abrite sous un parasol.

> Ép. xviii^e siècle.
> Faience de Nevers.
> App. à M. *E. Gallay.*

300. — **Grande Bouteille** à huit pans dont le long col, sphérique à sa base, s'amincit pour s'évaser à la partie supérieure. Décor bleu de Chine et rouge grenat; sur

toute la surface, paysages et scènes de personnages chinois.

 Ép. xviiie siècle.
 Faïence de Nevers.
 Collection *G. Petit*.

301. — **Grand Plat** rond, camaïeu, décoré en plein de sujets en blanc sur fond bleu. Au centre, sur un fond de paysage avec lac, deux personnages dont l'un se sauve en tenant des deux mains une oriflamme.

 Ép. xviiie siècle.
 Faïence de Nevers.
 App. a M. *Heugel*.

302. — **Bannette** octogonale polychrome, à deux anses, décorée en plein; au centre groupe de personnages chinois devant une barrière.

 Ép. xviiie siècle.
 Faïence de Rouen.
 App. à M. *Papillon*.

303. — **Assiette** lobée, polychrome, décorée en plein; au centre personnage chinois tenant un parasol, dans le fond, à sa droite, un kiosque.

 Ép. xviiie siècle.
 Faïence de Rouen.
 App. à M. *Papillon*.

304. — **Sucrier** à couvercle, panse renflée, décor polychrome; le couvercle porte des rosaces ajourées.

 Ép. xviiie siècle.
 Faïence de Rouen.
 App. à M. *Papillon*.

305. — **Assiette** lobée, polychrome, décorée en plein; au

centre, personnage chinois les bras étendus, tenant une oriflamme.

Ép. xviii^e siècle.
Faïence de Rouen.
App. à M. *Papillon*.

306. — Cartel à décor polychrome, style rocaille; au centre, auprès d'un arbre, deux personnages, dont un jouant de la guitare.

Ép. xviii^e siècle.
Faïence de Rouen.
App. à M. *Papillon*.

307. — Sucrier avec couvercle, panse renflée, décor polychrome; sur le couvercle rosaces ajourées.

Ép. xviii^e siècle.
Faïence de Rouen.
App. à M. *Papillon*.

308. — Pot en forme d'aiguière avec anse, décor polychrome; sur la panse, sont figurées des kiosques chinois.

Ép. xviii^e siècle.
Faïence de Rouen.
App. à M. *Papillon*.

309. — Assiette lobée; sur le marli, cornes d'abondance jaunes d'où s'échappent des fleurs, au centre kiosque chinois jaune et bleu entouré de fleurs de même couleur.

Ép. xviii^e siècle.
Faïence de Rouen.
App. à M. *Papillon*.

310. — Sucrier cylindrique avec couvercle, à décor polychrome; sur la panse sont figurés des kiosques chinois et sur le couvercle des rosaces ajourées.

Ép. xviiie siècle.
Faience de Rouen.
App. à M. *Papillon*.

311. — **Petit Pot** cylindrique à pommade avec couvercle à décor polychrome; il est décoré de kiosques chinois.

Ép. xviiie siècle.
Faience de Rouen.
App. à M. *Papillon*.

312. — **Plat** lobé, polychrome; sur le marli, plantes en éventail séparées par des espaces remplis de quadrillés; au centre, maison et jardin chinois.

Ép. xviiie siècle.
Faience de Rouen.
App. à M. *Papillon*.

313. — **Bannette** octogonale à deux anses; sur le marli sont figurées des crevettes séparées par des espaces de quadrillés. Au centre personnages assis auprès d'une table buvant et fumant, au fond paysage.

Ép. xviiie siècle.
Faience de Rouen.
App. à M. *Papillon*.

314. — **Assiette** octogonale, polychrome, décorée en plein; au centre, deux personnages assis auprès d'une table, lèvent leur verre, tandis qu'un serviteur apporte des fruits.

Ép. xviiie siècle.
Faience de Rouen.
App. à M. *Papillon*.

315. — **Assiette** octogonale à décor polychrome; sur le

marli fleurs en éventail séparées par des espaces portant des quadrillés; au centre, des fleurs.

> Ép. xviii^e siècle.
> Faience de Rouen.
> App. à M. *Papillon*.

316. — **Bannette** profonde à deux anses, à décor polychrome; sur le marli un motif quadrillé, au centre dragon ailé et papillon.

> Ép. xviii^e siècle.
> Faience de Rouen.
> App. à M. *Papillon*.

317. — **Plat** lobé, polychrome, décoré en plein; sur le marli, plantes en éventail, séparées par des espaces remplis de quadrillés; au centre, jardin et pavillon chinois.

> Ép. xviii^e siècle.
> Faience de Rouen.
> App. à M. *Papillon*.

318. — **Grand Plat**, bleu de Chine, décoré sur le marli de lambrequins et au centre de diverses scènes chinoises.

> Ép. xviii^e siècle.
> Faience de Rouen.
> App. à M. *Papillon*.

319. — **Petit Coquetier** en forme de calice, à décor polycrome ; sur la surface petits paysages chinois et personnage assis.

> Ép. xviii^e siècle.
> Faience de Rouen.
> App. à M. *Papillon*.

320. — **Sucrier** cylindrique avec couvercle à décor polychrome ; sur le corps personnages et oiseau. Le couvercle offre des rosaces ajourées.

Ép. xviiie siècle.
Faience de Rouen.
App. à M. *Papillon.*

321. — **Assiette** à décor bleu et rouge; sur le marli lambrequins et au centre petit personnage debout, tenant d'une main une fleur bleue et de l'autre un éventail.
Ép. xviiie siecle.
Faience de Rouen.
App. à M. *Papillon.*

322. — **Bannette** polychrome à deux anses, décorée en plein. Au centre groupe de cinq personnages dont l'un tient un cheval, dans le fond un paysage.
Ép. xviiie siècle.
Faience de Rouen.
App. à M. *Papillon.*

323. — **Petit Pot à pommade** à décor polychrome avec son couvercle; sur le corps, petits personnages chinois, et sur le couvercle des fleurs.
Ép. xviiie siècle.
Faience de Rouen.
App. à M. *Papillon.*

324. — **Chauffe-Mains** en forme de livre fermé à décor polychrome; d'un côté des fleurs, de l'autre un pavillon chinois.
Ép. xviiie siècle.
Faience de Rouen.
App. à M. *Papillon.*

325. — **Pot à pommade** avec couvercle, décor polychrome; sur le corps personnage à robe jaune et petit paysage.
Ép. xviiie siècle.
Faience de Rouen.
App. à M. *Papillon.*

326. — **Assiette** à décor bleu et rouge; sur le marli, lambrequins et au centre groupe de quatre personnages sous un dais.

>Ép. xviiie siècle.
>Faïence de Rouen.
>App. à M. *Papillon*.

327. — **Sucrier** à panse renflée avec couvercle et décor polychrome; le couvercle porte des rosaces ajourées et sur la panse sont représentés des pavillons chinois.

>Ép. xviiie siecle.
>Faïence de Rouen.
>App. à M. *Papillon*.

328. — **Assiette** à décor bleu et rouge; au centre deux personnages debout, tenant de la main droite une fleur, dans le fond paysage et pavillons.

>Ép. xviiie siècle.
>Faïence de Rouen.
>Collection de M. *Papillon*.

329. — **Grand Plat** rectangulaire à décor bleu et rouge brique; sur le marli des lambrequins. Au centre, scène de quatre personnages groupés autour d'un cinquième qui leur adresse la parole.

>Ép. xviiie siècle.
>Faïence de Rouen.
>App. à M. *Papillon*.

330. — **Gourde** plate à décor polychrome; sur l'une des faces, scène de chasse; deux personnages tenant l'un une lance, l'autre un glaive, s'apprêtent à tuer un éléphant

>Ép. xviiie siècle.
>Faïence de Rouen.
>App. à M. *Papillon*.

331. — **Plat** octogonal à fond noir et décor polychrome; au milieu fleurs sur des tiges dorées.

>Ép. xviii^e siècle.
>Faïence de Rouen.
>App. à M. *Papillon*.

332. — **Assiette** à décor polychrome; sur le marli bordure de motifs en coquille et de rinceaux séparés par des médaillons. Au centre deux oiseaux chantant au milieu de fleurs rouges.

>Ép. xviii^e siècle.
>Faïence de Rouen.
>App. à M. *Papillon*.

333. — **Sucrier** à décor polychrome et à panse renflée avec couvercle; sur la panse, personnages et paysages. Le couvercle porte des rosaces ajourées.

>Ép. xviii^e siècle.
>Faïence de Rouen.
>App à M. *Papillon*.

334. — **Bannette** à deux anses, à décor polychrome; sur le marli médaillons séparés par des fleurs et encadrant des paysages chinois. Au centre, dans un paysage, scène de trois personnages dont l'un est prosterné.

>Ép. xviii^e siècle.
>Faïence de Rouen.
>App. à M. *Papillon*.

335. — **Moutardier** à décor polychrome. Le couvercle est relié à l'anse par une charnière en fer; sur la panse sont représentés des pavillons chinois.

>Ep. xviii^e siècle.
>Faïence de Rouen.
>App. à M. *Papillon*.

336. — **Chauffe-Mains** en forme de petit livre avec fermoirs, à décor polychrome; sur chaque face sont figurés des pavillons chinois avec jardin.

 Ép. xviii^e siècle.
 Faïence de Rouen.
 App. à M. *Papillon*.

337. — **Petite Cruche** à décor polychrome; sur la panse groupe de quatre personnages dont l'un est assis, un autre tient une ombrelle.

 Ép. xviii^e siècle.
 Faïence de Rouen.
 App. à M. *Papillon*.

338. — **Grande Aiguière** à panse renflée terminée par une tête de coq. Décor bleu de Chine et rouge brique; sur la panse, scènes chinoises et armoiries avec initiales enlacées.

 Ép. xviii^e siècle.
 Faïence de Rouen.
 App. à M. *Papillon*.

339. — **Salière** de forme trilobée reposant sur trois pieds de lion. Décor polychrome; sur chaque lobe du couvercle est figuré un pavillon chinois.

 Ép. xviii^e siècle.
 Faïence de Rouen.
 App. a M. *Papillon*.

340. — **Assiette**, polychrome, décorée en plein. Au centre, dans un paysage chinois, trois personnages dont deux conversant ensemble.

 Ép. xviii^e siècle.
 Faïence de Rouen.
 App. a M. *Papillon*.

341. — **Petite Boîte** plate à décor polychrome; sur le couvercle petit personnage chinois sur un fond de paysage.

 Ép. xviiie siècle.
 Faïence de Rouen.
 App. à M. *Papillon.*

342. — **Assiette** à décor polychrome; sur le marli, médaillons encadrant des paysages chinois et séparés par de grandes fleurs bleues. Au centre, dans un médaillon rond, est figuré un personnage chinois dans un paysage.

 Ép. xviiie siècle.
 Faïence de Rouen.
 App. à M. *Papillon.*

343. — **Saucière** plate à deux anses et à décor bleu de Chine. Sur le marli lambrequins. Au centre, personnage chinois tenant de chaque main des gerbes de fleurs.

 Ep. xviiie siècle.
 Faïence de Rouen.
 App. à M. *Papillon.*

344. — **Assiette** à décor polychrome; sur le marli, quatre roses entre une double bordure et, au centre, un coq chantant au milieu des fleurs.

 Ép. xviiie siècle.
 Faïence de Rouen.
 App. à M. *Papillon.*

345. — **Huilier** en forme de corbeille pleine, à décor polychrome, sur le pourtour paysages chinois et à chaque extrémité une tête de femme. La partie supérieure octogonale est percée de quatre trous donnant place aux burettes.

 Ép. xviiie siècle.

Faience de Rouen.
App. à M. *Papillon*.

346. — **Assiette** octogonale, polychrome décorée en plein. Au centre, dans un jardin clos par une barrière, se promènent trois personnages dont l'un tient des fleurs de la main gauche.

>Ép. xviiie siècle.
>Faience de Rouen.
>App. à M. *Papillon*.

347. — **Assiette** octogonale, polychrome; sur le marli, bordure alternativement jaune et rouge avec rinceaux. Au centre, paysage et pavillon chinois auprès duquel se trouve un personnage tenant deux cordes reliées au pavillon.

>Ép. xviiie siècle.
>Faience de Rouen.
>App. à M. *Papillon*.

348. — **Assiette** à décor bleu de Chine et rouge. Sur le marli paysages chinois avec personnages. Dans le médaillon central un enfant placé devant un pavillon parle à un personnage assis.

>Ép. xviiie siècle.
>Faience de Rouen.
>App. à M. *Papillon*.

349. — **Petite Saucière** plate à deux anses, à décor polychrome. En bordure, petits médaillons entourant des fleurs en éventail et séparés par des espaces remplis de quadrillés. Au centre, pavillon chinois et fleurs.

>Ép. xviiie siècle.
>Faience de Rouen.
>App. à M. *Papillon*.

350. — **Salière** octogonale de forme allongée et étranglée en son milieu. Tout autour sont représentés de petits paysages chinois. Dans le creux de la salière deux personnages dans un paysage.

>Ép. xviiie siècle.
>Faïence de Rouen.
>App. à M. *Papillon.*

351. — **Assiette** à décor polychrome ; le marli est divisé en neuf segments présentant alternativement des fleurs et des rosaces jaunes sur fond bleu. Au centre, groupe de trois personnages tenant, l'un, un écran, un autre un parasol placés devant une barrière.

>Ép. xviiie siècle.
>Faïence de Rouen.
>App. à M. *Papillon.*

352. — **Petite Boîte** à décor polychrome, de forme octogonale et allongée, et présentant alternativement sur toute sa surface des fleurs et des espaces remplis de quadrillés. Sur le couvercle, des pavillons chinois.

>Ép. xviiie siècle.
>Faïence de Rouen.
>App. à M. *Papillon.*

353. — **Assiette** lobée, polychrome, décorée en plein ; au centre un mandarin et devant lui un serviteur l'abritant de son parasol.

>Ép. xviiie siècle.
>Faïence de Rouen.
>App. à M. *Charton.*

354. — **Assiette**, bleu de Chine ; sur le marli fleurs et rinceaux séparés par des médaillons, au centre large

vase à trois pieds d'où partent des fleurs, sur la tige un oiseau chantant.

 Ép. xviii⁰ siècle.
 Faïence de Rouen.
 App. à M. *Charton.*

355. — **Assiette** lobée, polychrome, décorée en plein; au centre, un personnage, portant une robe verte, s'incline devant un autre tenant un parasol. Dans le fond, escalier et maison.

 Ép. xviii⁰ siècle.
 Faïence de Rouen.
 App. à M. *Chardon.*

356. — **Assiette**, bleu de Chine; sur le marli des lambrequins; au centre deux personnages assis près d'un arbre et causant.

 Ép. xviii⁰ siècle.
 Faïence de Rouen.
 App. à M. *Charton.*

357. — **Assiette** polychrome, décorée en plein. Au centre, trois personnages, deux debout, le troisième assis, s'abrite sous un parasol.

 Ép. xviii⁰ siècle.
 Faïence de Rouen.
 App. à M. *Charton.*

358. — **Assiette** polychrome décorée en plein; au centre deux personnages chinois à robe jaune placés sur un pont.

 Ép. xviii⁰ siècle.
 Faïence de Rouen.
 App. à M. *J. Duval.*

359. — **Assiette** polychrome; sur le marli, lambrequins et

armoirie. Au centre, près d'un arbre, personnage assis sur un trône, tandis qu'un serviteur l'abrite de son parasol.

 Ép. xviii^e siècle.
 Faience de Rouen.
 App. à M. *J. Duval.*

360. — **Porte-Huilier** à deux compartiments avec burettes (les bouchons manquent), décor polychrome; sur chaque compartiment ainsi que sur les burettes sont figurées des scènes chinoises.

 Ép. xviii^e siècle.
 Faience de Rouen.
 App. à M. *J. Duval.*

361. — **Grand Plat** rond à décor bleu de Chine et rouge; sur le marli, lambrequins, et dans le médaillon central diverses scènes chinoises. A gauche, quatre personnages autour d'une table et à droite jeune mère avec ses enfants et deux jeunes garçons, l'un agenouillé, l'autre tenant une lanterne.

 Ép. xviii^e siècle.
 Faience de Rouen.
 App. a M. *J. Duval.*

362. — **Assiette** à décor bleu et rouge. Sur toute la surface sont figurées des scènes chinoises; sur le marli, six personnages et au centre trois autres assis sous un parasol auprès d'une table basse.

 Ép. xviii^e siècle.
 Faience de Rouen.
 App. à M. *J. Duval.*

363. — **Assiette** lobée, polychrome, décorée en plein; au centre pavillon chinois entouré d'eau et en avant femme

tenant un enfant dans ses bras, tandis qu'un autre cueille une orange.

>Ép. xviii^e siècle.
>Faïence de Rouen.
>App. à M. *Paul Blancan*.

364. — **Bannette** à deux anses, décor polychrome; auprès d'un arbre, quatre personnages chinois chantant, dansant et buvant.

>Ép. xviii^e siècle.
>Faïence de Rouen.
>App. à M. *Calvet*.

365. — **Grand Plat** polychrome décoré en plein. Au centre, dans un paysage montagneux, trois personnages : deux, armés de lances, luttent contre un dragon ailé, et le troisième, frappé à mort, est étendu au premier plan.

>Ép. xviii^e siècle.
>Faïence de Rouen.
>App. à M. Calvet.

366. — **Bougeoir** à décor polychrome figuré par une branche de palmier que tient une jeune femme portant un vêtement bleu et une jupe blanche à fleurs.

>Ép. xviii^e siècle.
>Faïence de Lille.
>App. à M. *Vandermersch*.

367. — A. B. **Deux Bougeoirs** polychromes figurés par deux jeunes Chinois un genou en terre, vêtus de robes jaunes à semé d'étoiles et tenant une coquille, dans laquelle se trouve le binet.

>Ép. xviii^e siècle.
>Faïence de Lille.
>App. à M. *P. Blancan*.

368. — **Sucrier**, corps cylindrique avec couvercle, décor polychrome; le couvercle porte des rosaces ajourées et sur la panse vases et fleurs.

 Ép. xviii^e siècle.
 Faïence de Sinceny.
 App. à M. *Papillon*.

369. — **Assiette** lobée, polychrome, décorée en plein d'un motif floral; au centre, coq picorant, et à droite deux enfants.

 Ép. xviii^e siècle.
 Faïence de Sinceny.
 App. à M. *Papillon*.

370. — **Assiette** lobée, polychrome, décorée en plein; au centre, dans une barque, deux personnages, dont l'un rame.

 Ép. xviii^e siècle.
 Faïence de Sinceny.
 App. à M. *Papillon*.

371. — **Assiette** lobée, polychrome, décorée en plein; au centre, se détachant sur un paysage montagneux deux personnages dont l'un joue du tambourin et l'autre tient une oriflamme.

 Ép. xviii^e siècle.
 Faïence de Sinceny.
 App. à M. *Papillon*.

372. — **Assiette** lobée, polychrome, décorée en plein; au centre, dans une barque couverte, se tient un personnage assis.

 Ép. xviii^e siècle.
 Faïence de Sinceny.
 App. à M. *Papillon*.

373. — **Plat** lobé, polychrome, décoré en plein; au centre, paysage et kiosques chinois sur pilotis, en avant quelques personnages.

>Ép. xviii^e siècle.
>Faience de Sinceny.
>App. à M. Papillon.

374. — **Assiette** lobée, polychrome, décorée en plein; au centre panier contenant de grandes fleurs.

>Ép. xviii^e siècle.
>Faience de Sinceny.
>App. à M. *Papillon*.

375. — **Sucrier** cylindrique avec couvercle, décor polychrome. Le couvercle porte des rosaces ajourées; sur la panse est figuré un écureuil jaune mangeant des raisins.

>Ep. xviii^e siècle.
>Faience de Rouen.
>App. à M. *Papillon*.

376. — **Grande Boîte** ronde à couvercle bombé et décor polychome; sur la panse et le couvercle, scènes chinoises.

>Ép. xviii^e siècle.
>Faience de Sinceny.
>App. à M. *Papillon*.

377. — **Grand Plat** octogonal à décor polychrome; sur le marli, bordure de feuilles, coupée par huit médaillons encadrant des plantes en éventail. Au centre, deux oiseaux et des papillons dans un paysage aquatique.

>Ép. xxiii^e siècle.
>Faience de Sinceny.
>App. à M. *Papillon*.

378. — **Grand Plat** octogonal à décor polychrome; sur le marli, bordure de feuilles vertes. Au milieu, dans un

paysage montagneux, deux personnages à cheval, galopant, tandis qu'un troisième fouette son cheval tombé à terre.

Ep. xviiie siècle.
Faience de Sinceny.
App. à M. *Papillon*.

379. — **Encrier** à décor polychrome, support plat de forme triangulaire et à bordure jaune reposant sur trois pieds. Sur ce socle, un jeune Chinois demi-étendu et tenant un bougeoir du bras droit, embrasse sa compagne qui est assise. A leur gauche, deux petites caisses formant encrier, l'une en forme de coquille, l'autre carrée dont le couvercle porte des fleurs en relief.

Ép. xviiie siècle.
Faience de Sinceny.
App. à M. *Papillon*.

380. — **Assiette** lobée, polychrome, décorée en plein; au centre, personnages assis auprès d'arbustes; au-dessus d'eux volent des papillons.

Ép. xviiie siecle.
Faience de Sinceny.
App. à M. *Charton*.

381. — **Plat** octogonal polychrome à marli lobé et relevé, offrant des médaillons encadrant des scènes chinoises; au centre, dans un paysage, quatre amours jouant.

Ép. xviiie siècle.
Faience de Sinceny.
App. à M. *Heugel*.

382. — **Assiette** polychrome décorée en plein; au centre groupe de trois personnages tenant ombrelle et écran et placés devant une barrière.

Ép. xviiie siècle.
Faience de Bordeaux.
Collection de M. *Papillon*.

383. — **Assiette** polychrome décorée en plein; auprès d'un arbre, personnage armé, coiffé d'un chapeau à plumes. Dans le fond, pavillon chinois.

> Ép. xviiie siècle.
> Faience française, Bordeaux.
> App. à M. *Papillon*.

384. — **Sucrier** à panse renflée et décor polychrome; sur le couvercle, rosaces ajourées et sur la panse pavillon chinois.

> Ép. xviiie siècle.
> Faience de Bordeaux.
> App. à M. *Pappillon*.

385. — **Assiette** à décor polychrome; sur le marli médaillons encadrant de petits paysages chinois et séparés par des espaces remplis de quadrillés. Au centre grand papillon.

> Ep. xviiie siècle.
> Faience de Bordeaux.
> App. à M. *Papillon*.

386. — **Assiette** lobée à décor polychrome; sur le marli fleurs en relief. Au centre, personnage chinois pêchant.

> Ep. xviiie siècle.
> Faience de Sceaux.
> App. à M. *Papillon*.

387. — **Plat** lobé de forme allongée et à décor grenat; sur le marli des plantes et des papillons. Dans le champ à droite pavillon chinois et à gauche personnage debout.

> Ep. xviiie siècle.
> Faience de Saint-Omer.
> App. a M. *Charton*.

388. — A. B. **Deux Soucoupes** lobées et plates de forme allongée. Au centre, personnage chinois pêchant.

>Ép. xviiie siècle.
>Faience de Strasbourg.
>App. à M. *Papillon.*

389. — **Assiette** à décor polychrome, marli ajouré à liserés verts. Au centre, dans un paysage, personnage chinois assis tenant un drapeau.

>Ép. xviiie siècle.
>Faience de Strasbourg.
>App. à M. *Papillon.*

390. — **Assiette** lobée à décor polychrome ; sur le marli quelques fleurs. Au centre, personnage chinois assis pêchant à la ligne.

>Ép. xviiie siècle.
>Faience de Strasbourg.
>App. à M. *Papillon.*

391. — A et B. **Deux Cache-Pot** à anses de forme hexagonale à pans bombés et décor polychrome ; sur une des faces motif de fleurs et sur l'autre, dans un paysage un personnage chinois tenant une oriflamme.

>Ép. xviiie siècle.
>Faience de Strasbourg.
>App. à M. *J. Olivier.*

392. — **Assiette** lobée à décor polychrome ; sur le marli, quelques fleurs et au centre, dans un paysage, personnage chinois tenant une oriflamme sur l'épaule gauche.

>Ép. xviiie siecle.
>Faience de Strasbourg.
>App. a M. *J. Olivier.*

393. — **Assiette** lobée à décor polychrome ; sur le marli,

quelques fleurs. Au centre, personnage debout près d'un arbuste.

Ép. xviii^e siècle.
Faience de Strasbourg.
App. à M. *J. Olivier*.

394. — **Petit Moutardier** en forme de pot avec couvercle adhérent d'un plateau. Décor polychrome; sur la panse est figuré un personnage au milieu d'arbustes.

Ép. xviii^e siècle.
Faience de Strasbourg.
App. à M. le Baron *Edouard de Waldner*.

395. — **Cadran de Pendule** avec chiffres romains à décor polychrome; à la partie supérieure, guirlandes de fleurs et en bas deux petits personnages.

Ép. xviii^e siècle.
Faience « Les Islettes ».
App. à M. *Papillon*.

396. — A. B. **Deux Plateaux** à décor polychrome; le marli est formé de losanges ajourés; au centre, scènes de personnages chinois. En (A) l'un tire de l'arc et l'autre pêche à la ligne. En (B) l'un fume une pipe.

Ép. xviii^e siècle.
Faience « Les Islettes ».
App. à M. *Papillon*.

397. — A. B. **Deux Corbeilles** de fruits de forme rectangulaire. La bordure est formée de losanges ajourés; sur le plateau du fond, un personnage pêchant.

Ép. xviii^e siècle.
Faience « Les Islettes ».
App. à M. *Papillon*.

398. — **Assiette** à décor polychrome. Le marli est formé

d'un entrelac ajouré. Au centre, personnage chinois pêchant.

 Ép. xviii^e siècle.
Faience « Les Islettes ».
App. à M. *Papillon*.

399. — **Assiette** lobée à décor polychrome; sur le marli, quelques fleurs et au centre, près d'un ruisseau, deux personnages chinois, dont l'un pêche à la ligne.

 Ép. xviii^e siècle.
Faience « Les Islettes ».
App. a M. *P. Blancan*.

400. — **Assiette** lobée à décor polychrome. Sur le marli, trois motifs de plantes et de fleurs. Au centre, auprès d'une rivière, personnage chinois, pêchant, et enfant perché sur une branche d'arbre.

 Ép. xviii^e siècle.
Faience française « Les Islettes ».
App. à M. *P. Blancan*.

401. — **Grand Plat** lobé de forme allongée à décor polychrome; sur le marli, quelques papillons. Au centre, dans un paysage aquatique, vogue une conque portant un homme et traînée par trois personnages.

 Ép. xviii^e siècle.
Faience française « Les Islettes ».
App. à M. *Charton*.

402. — **Assiette** lobée à décor polychrome; sur le marli, liseré rouge violacé. Au centre, dans un paysage, deux personnages sous un parasol.

 Ép. xviii^e siècle.
Faience Asprey.
App. à M. *Papillon*.

403. — **Assiette** lobée à décor polychrome ; sur le marli quelques fleurs. Au centre, auprès d'un arbuste, personnage chinois tenant un oiseau.

>Ép. xviii^e siècle.
>Faïence Asprey.
>App. à M. *Papillon*.

404. — A. et B. **Petits Flambeaux** à deux lumières, figurés par deux branches fleuries que tient un personnage assis. En (A), un jeune Chinois; en (B), une jeune femme.

>Ép. xviii^e siècle.
>Terre de Lorraine.
>Collection *Marcel Guérin*.

405. — **Sucrier** figuré par un vase à pied dont le couvercle est en cuivre ajouré. De chaque côté jeunes Chinois, l'un assis et l'autre debout.

>Ép. xviii^e siècle.
>Terre de Lorraine.
>App. à M. *M. Guérin*.

406. — A. et B. **Deux petits Flambeaux** à deux lumières, figurés par un arbre à deux branches au pied duquel se trouvent deux enfants, l'un assis et l'autre debout.

>Ép. xviii^e siècle.
>Terre de Lorraine.
>App. à M. *Franck*.

407. — **Groupe.** Un jeune Chinois debout, coiffé d'un chapeau pointu et une enfant étendue enlacent une corbeille d'osier, formant soucoupe.

>Ép. xviii^e siècle.
>Terre de Lorraine.
>App. à M. *Jacques Guérin*.

408. — **Groupe** jeune femme chinoise assise, à sa gauche

vase hémisphérique enguirlandé de fleurs et à sa gauche un autre en forme de coquille.

> Ép. xviii^e siècle.
> Faience française, Terre de Lorraine.
> App. à M. *François Carnot*.

409. — **Assiette** lobée à décor polychrome; sur le marli, quelques fleurs et au centre trois personnages chinois dans un paysage. Au-dessus de leur tête plane un héron.

> Ép. xviii^e siècle.
> Faience de Marseille.
> App. à M. *Papillon*.

410. — **Assiette** lobée à décor polychrome; sur le marli, oiseaux perchés sur une branche et quelques papillons. Au centre, près d'un rocher, personnage chinois debout appuyé sur un bâton.

> Ép. xviii^e siècle.
> Faience de Marseille.
> App. à M. *Papillon*.

411. — **Assiette** lobée à décor polychrome; en bordure, liseré vert et sur toute la surface quelques gerbes de fleurs bleues, rouges et oranges.

> Ép. xviii^e siècle.
> Faience de Marseille.
> App. à M. *Papillon*.

412. — **Assiette** polychrome décorée en plein. Au centre, au milieu de plantes, petit personnage en face d'un oiseau fantastique.

> Ép. xviii^e siècle.
> Faience de Marseille.
> App. à M. *Papillon*.

413. — **Assiette** lobée, polychrome, décorée en plein. Au

centre, personnage chinois retenant par un fil un oiseau et tout autour motifs de fleurs.

Ép. xviii^e siècle.
Faience de Marseille.
App. à M. *Papillon*.

414. — **Assiette** bleu de Chine, décorée en plein. Au centre, au milieu d'arbustes, deux personnages auprès d'une table.

Ép. xviii^e siècle.
Faience de Marseille.
App. à M. *Papillon*.

415. — A. B. **Deux petits Pots** à pommade à décor polychrome, de forme cylindrique, avec leur couvercle dont la fraise est un fruit violacé; sur la panse, scènes de petits personnages chinois.

Ép. xviii^e siècle.
Faience de Marseille.
App. à M. *Jacques Guerin*.

416. — **Plat** à quatre grands lobes égaux et à décor polychrome. Sur le marli, quelques fleurs et des papillons et au centre, auprès d'un saule, femme chinoise tirant un poisson de l'eau, tandis qu'un homme étendu la considère.

Ep. xviii^e siècle.
Faience de Marseille.
App. à M. *S. Gompertz*.

417. — **Assiette** lobée à décor polychrome; sur le marli, guirlande de motifs en forme de coquille. Au centre, personnage assis sous un dais.

Ép. xviii^e siècle.
Faience de Moustiers.
App. à M. *Papillon*.

418. — **Assiette** lobée à décor vert et rose; sur le marli, huit bandes perpendiculaires alternativement larges et minces. Au centre, sous un arbre au bord d'un lac, deux personnages.

 Ép. xviii^e siècle.
 Faïence de Moustiers.
 App. à M. *Papillon.*

419. — **Assiette** lobée à décor polychrome; sur le marli, fleurs diverses et à la partie supérieure armoirie. Au centre, un personnage chinois prend des fruits à un autre; au-dessous d'eux des cigognes et autres oiseaux.

 Ép. xviii^e siècle.
 Faïence de Moustiers.
 App. à M. *Papillon.*

420. — **Sucrier** bleu et jaune de forme hexagonale, à panse rentlée et décor bleu de Chine et jaune. Le couvercle est percé de trous en forme de feuilles courant le long d'une tige et sur la panse des fleurs et des personnages chinois.

 Ép. xviii^e siècle.
 Faïence de Moustiers.
 App. a M. *Papillon.*

421. — **Sucrier** en forme de vase à pied avec couvercle à décor polychrome. Sur le couvercle, cerise en relief; sur la panse fleurs et petites scènes chinoises.

 Ép. xviii^e siècle.
 Faïence de Moustiers.
 App. à M. *Papillon.*

422. — **Légumier** rond à deux anses; sur le couvercle, cerise en relief, scènes chinoises. Sur la panse sont figurés des perroquets.

 Ép. xviii^e siècle.
 Faïence de Moustiers.
 App. à M. *Papillon.*

423. — **Pot à Eau et Cuvette** à décor polychrome. Le marli de la cuvette et le broc portent des raies parallèles alternativement rouges et vertes. Au centre, scènes chinoises.

>Ép. xviiie siècle.
>Faïence de Moustiers.
>App. à M. *Allain*.

424. — **Manche de couteau** à décor polychrome; petit personnage chinois debout et au-dessus de lui une cigogne.

>Ép. xviiie siècle.
>Faïence de Moustiers.
>App. a M. *Gompertz*.

425. — **Plat** allongé de forme octogonale à décor polychrome; en bordure, liseré bleu. Dans le champ, au milieu de fleurs sont figurés deux châteaux et un homme à cheval, armé d'un bouclier.

>Ép. xviiie siècle.
>Faïence de Moulins.
>App. à M. *Papillon*.

426. — **Assiette** polychrome décorée en plein. Au centre, parmi des rinceaux, deux personnages sur une terrasse, l'un jouant d'un instrument en cuivre et l'autre d'une guitare.

>Ép. xviiie siècle.
>Faïence de Moulins.
>App. à M. *Papillon*.

427. — **Bannette** polychrome, décorée en plein. Au centre, au milieu de fleurs et de feuillages, une femme nue, portée par un dauphin, est entourée de deux personnages chinois dont l'un tient un perroquet.

Ép, xviiie siècle.
Faïence de Moulins.
App. à M. *Emile Gallay*.

428. — **Assiette** lobée, polychrome, décorée en plein. Au centre, auprès d'un dattier, deux personnages debout; une cigogne vole au-dessus de leur tête.

Ép. xviiie siècle.
Faïence de Lyon.
App. à M. *Papillon*.

429. — **Assiette** lobée, polychrome, décorée en plein. Dans un petit kiosque surélevé, un personnage tient une cage avec un oiseau et la tend vers un enfant monté sur une chaise et que soutient sa mère.

Ép. xviiie siècle.
Faïence de Lyon.
App. à M. *Papillon*.

430. — **Assiette** à décor polychrome; sur le marli quelques plantes à fruits jaunes. Au centre, deux dames l'une assise sur l'herbe, l'autre accoudée à un pont; à sa gauche un dattier et un oiseau.

Ép. xviiie siècle.
Faïence de Samardet.
App. à M. *Papillon*.

431. — **Assiette** à décor polychrome; sur le marli quatre branches fleuries et au centre, dans une petite île, personnage chinois.

Ép. xviiie siècle.
Faïence de Delft.
App. à M. *Papillon*.

432. — **Grande Bouteille** à panse renflée et col cylindrique à décor bleu de Chine ; sur la panse deux grands

médaillons encadrant des motifs composés d'un vase entouré d'oiseaux perchés sur des branches.

Ép. xviii^e siècle.
Faience de Delft.
App. à M. *Papillon*.

433. — **Assiette** à décor polychrome; sur le marli, motifs en éventail et vrilles. Au centre, dans un médaillon vert, un chien, la tête de face.

Ép. xviii^e siècle.
Faience de Delft.
App. à M. *Papillon*.

434. — **Assiette** à décor polychrome ; sur le marli deux lynx et des bouquets de roseaux ; au centre, dans un médaillon circulaire, grands roseaux.

Ép. xviii^e siècle.
Faience de Delft.
App. à M. *Papillon*.

435. — **Vase** à panse arrondie et à col étroit, décor bleu de Chine. Sur la panse, dans un médaillon, personnages chinois à cheval perçant de leurs flèches un animal sauvage.

Ép. xviii^e siècle.
Faience de Delft.
App. à M. *Papillon*.

436. — **Pot** à anse avec couvercle métallique, à panse ovoïde et décor polychrome. Sur la panse, scène de trois personnages chinois auprès d'une table, buvant du thé.

Ép. xviii^e siècle.
Faience de Delft.
App. à M. *Papillon*.

437. — **Petit Obélisque** sur pied évasé à décor floral bleu

de Chine ; à la base de la pyramide, quatre coquilles verticales l'entourant.

 Ép. xviii^e siècle.
 Faïence de Delft.
 App. à M. *Papillon.*

438. — **Petit Vase à fleurs** de forme ovoïde à panse octogonale, décor polychrome; branches fleuries et oiseaux.

 Ép. xviii^e siècle.
 Faïence de Delft.
 App. à M. *Papillon.*

439. — **Assiette** à décor polychrome; sur le marli, lambrequin. Au centre, sur une table carrée, un dragon, et de chaque côté un vase de fleurs.

 Ép. xviii^e siècle.
 Faïence de Delft.
 App. à M. *Papillon.*

440. — **Vase** ovoïde avec son couvercle à panse lobée ; sur toute la surface sont répandues des fleurs.

 Ép. xviii^e siècle.
 Faïence de Delf.
 App. à M. *Papillon.*

441. — **Plat** à décor polychrome; sur le marli, médaillons lobés encadrant des fleurs et des scènes chinoises. Au centre, à l'entrée d'un parc, trois personnages dont un assis près d'une table. A droite, lac et fond montagneux.

 Ép. xviii^e siècle.
 Faïence de Delft.
 App. à M. *Papillon.*

442. — **Plat** à décor polychrome; sur le marli, branches fleuries et oiseaux sur fond rouge. Au centre, pavillon

chinois avec personnages, et à gauche grand oiseau perché sur une branche.

 Ép. xviii^e siècle.
 Faience de Delft.
 App. à M. *Papillon*.

443. — Vase à fleurs, à panse arrondie vers le col et à décor polychrome. De chaque côté, sur la panse, scènes chinoises. Trois personnages jouent autour d'une table.

 Ép. xviii^e siècle.
 Faience de Delft.
 App. à M. *Papillon*.

444. — Assiette à décor polychrome; sur le marli, lambrequins et au centre motifs de fleurs et de fruits.

 Ép. xviii^e siècle.
 Faience de Delft.
 App. a M. *Papillon*.

445. — **Petit Vase** à fleurs ovoïde, à décor polychrome ; sur la panse, s'enlevant sur fond jaune, deux amours au milieu de fleurs.

 Ép. xviii^e siècle.
 Faience de Delft.
 App. à M. *Papillon*.

446. — **Petit Vase** à fleurs, à quatre faces, à décor polychrome ; sur deux faces, paysages chinois avec barque glissant sur un lac; sur les deux autres faces, vases avec fleurs.

 Ép. xviii^e siècle.
 Faience de Delft.
 App. à M. *Papillon*.

447. — **Brosse** à dos ovoïde et décor polychrome; motifs de fleurs sur fond noir.

> Ép. xviiie siècle.
> Faïence de Delft.
> App. à M. *Papillon*.

448. — **Cache-Pot** cylindrique à anses en coquilles renversées et décoré sur sa surface de deux paysages chinois avec pavillons et fleurs.

> Ép. xviiie siècle.
> Faïence de Delft.
> App. à M. *Papillon*.

449. — **Assiette** à décor polychrome; sur le marli motifs en forme de cœurs séparés par des corbeilles de fleurs. Dans le médaillon central, vase avec fleurs rouges.

> Ép. xviiie siècle.
> Faïence de Delft.
> App. à M. *Papillon*.

450. — **Sucrier** de forme ovoïde avec couvercle à décor bleu de Chine. Sur le couvercle quatre motifs fleuronnés en croix, et sur la panse lambrequins alternés séparés par des dragons.

> Ép. xviiie siècle.
> Faïence de Delft.
> App. a M. *Papillon*.

451. — A. et B. **Deux Plaques** lobées à décor bleu de Chine et à fond jaune. Sur le marli, entre deux liserés, des rinceaux, et au centre divers modèles de vases et de théières.

> Ép. xviiie siècle.
> Faïence de Delft.
> App. à M. *Papillon*.

452. — **Assiette** à décor bleu de Chine et rouge. Sur le marli, motifs composés de coquilles d'où partent des rinceaux. Au centre, trois vases dont l'un porte de grandes fleurs rouges.

 Ép. xviiie siècle.
 Faience de Delft.
 App. à M. *Papillon*.

453. — **Assiette** à décor polychrome avec dominante de rouge. Oiseau à plumage doré et vert sur branchage fleuri tenant tout le champ de l'assiette.

 Ép. xviiie siècle.
 Faience de Delft.
 App. a M. *Papillon*.

454. — **Vase** à fleurs, sur pied en forme de cœur surmonté de cinq ouvertures à col cylindrique. Deux anses en volute, décor bleu et rouge; sur chacune des deux faces, corbeille bleue avec fleurs rouges.

 Ép. xviiie siècle.
 Faience de Delft.
 App. à M. *Papillon*.

455. — **Assiette** décorée en plein de motifs de couleur bleue et rouge. Au-dessus d'un pont en dos d'âne, au milieu de fleurs rouges s'enlèvent deux oiseaux.

 Ép. xviiie siècle.
 Faience de Delft.
 App. à M. *Papillon*.

456. — **Petit Obélisque** polychrome sur quatre pieds de lion reposant sur un socle cubique; sur toute la surface, petits personnages chinois et paysages.

 Ép. xviiie siècle.
 Faience de Delft.
 App. à M. *Papillon*.

457. — **Assiette** à décor bleu et rouge. Sur le marli, médaillons ovales et lobés encadrant des fleurs. Au centre, dans un paysage aquatique, arbuste à six feuilles lancéolées ; dans une petite barque, personnage pêchant.

 Ép. xviiie siècle.
 Faïence hollandaise de Delft.
 App. à M. *Papillon*.

458. — **Assiette** décorée en plein de motifs, couleurs bleue et rouge. Au centre, au milieu de fleurs rouges, deux oiseaux à plumage bleu, dont l'un perché sur une balustrade.

 Ép. xviiie siècle.
 Faïence de Delft.
 App. à M. *Papillon*.

459. — **Petit Vase à Fleurs** à panse arrondie vers le col, de couleur bleu de Chine ; sur la panse, quatre médaillons ovales entourés de rinceaux.

 Ép. xviiie siècle.
 Faïence de Delft.
 App. à M. *Papillon*.

460. — A. et B. **Deux Grands Vases** avec couvercle à panse arrondie vers le col et à décor polychrome semblable ; sur la panse, scènes chinoises ; d'un côté, groupe de trois personnages devant une barrière ; de l'autre, groupe de cinq, devant un écran.

 Ép. xviiie siècle.
 Faïence de Delft.
 App. à M. *F. Doistau*.

461. — **Grande Plaque** ovale à décor polychrome ; sur le

marli rinceaux rouges sur fond jaune. Au centre, des oiseaux au milieu de branches fleuries.

 Ép. xviii^e siècle.
Faïence de Delft.
App. à M. *F. Doistau*.

462. — **Assiette** à décor polychrome; sur le marli, quatre médaillons lobés encadrant des fleurs et des oiseaux. Dans le médaillon central, auprès de fleurs rouges, quadrupède fantastique à corps vert et queue rouge.

 Ép. xviii^e siècle.
Faïence de Delft.
App. à M. *F. Doistau*.

463. — **Petite Assiette** lobée à décor floral vert et rouge sur fond noir.

 Ép. xviii^e siècle.
Faïence de Delft.
App. à M. *F. Doistau*.

464. — **Grande Plaque** ovale lobée à décor polychrome; sur le marli bordure de fleurs. Dans un médaillon central, auprès d'un arbre fleuri portant deux oiseaux, un personnage tenant un lapin blanc.

 Faïence de Delft.
App. à M. *Edmond Guerin*.

465. — **Cache-Pot** à anses en coquille et à décor polychrome; sur la panse scènes chinoises, personnages avec perroquets.

 Ép. xviii^e siècle.
Faïence de Delft.
App. à M. *Edmond Guerin*.

466. — **Vase** à fleurs, de forme ovoïde, à panse lobée et

décor polychrome; sur la panse grands médaillons rectangulaires encadrant des paysages chinois.

Ép. xviiie siècle.
Faience de Delft.
App. à M. *Jules Guérin.*

467. — **Grande Plaque** ovale à décor polychrome. Sur le marli, fleurs jaunes sur fond noir. Au centre, devant un ruisseau, dans un paysage avec des oiseaux et des fleurs, trois dames chinoises vêtues de robes vertes et violettes.

Ép. xviiie siècle.
Faience de Delft.
App. à M. *Jules Guérin.*

468. — A. B. **Deux Vases** à fleurs cylindriques à décor polychrome; sur la panse scènes de personnages chinois. A la base, frise de motifs alternativement en forme de pointes et de cœurs.

Ép. xviiie siècle.
Faience de Delft.
App. à Madame *Veuve Allain.*

469. — **Grand Plat** à décor polychrome. Le marli est orné d'entrelacs à fleurs et offre en réserve sur fond blanc des papillons. Dans le médaillon central, combat de deux animaux fantastiques, dont l'un est ailé, et autour du médaillon divers quadrupèdes dans un paysage.

Ép. xviiie siècle.
Faience de Delft.
App. à Madame *Veuve Alain.*

470. — **Grand Plat** rond à décor polychrome; sur le marli, médaillons ovales encadrant des fleurs et séparés par des motifs fleuronnés. Dans le médaillon central, branches

fleuries portant deux oiseaux; à gauche, deux personnages dont l'un en robe verte, tenant un éventail.

 Ép. xviiie siècle.
 Faïence de Delft.
 App. à Madame Veuve *Alain*.

471. — **Assiette** à décor bleu de Chine; sur le marli, petits médaillons encadrant des losanges et au centre un personnage placé entre un pavillon chinois et un vase de fleurs.

 Ép. xviiie siècle.
 Faïence de Delft.
 App. à M. *Calvet*.

472. — **Assiette** polychrome, décorée en plein. Au centre, deux personnages, l'un tenant de grandes fleurs; au-dessus, deux oiseaux volant et à gauche table avec des fleurs.

 Ép. xviiie siècle.
 Faïence de Delft.
 App. à M. *Calvet*.

473. — **Assiette** à douze angles, à décor polychrome ; sur le marli à fond bleu douze bandes décorées alternativement de quadrillés, de paysages chinois et de vases à fleurs. Dans le médaillon central, grand vase bleu à tranches dorées contenant des fleurs rouges.

 Ép. xviiie siècle.
 Faïence de Delft.
 App. à M. *J. Duval*.

474. — **Assiette** à décor polychrome à dominante rouge. Auprès d'un kiosque découvert, deux Chinoises à haute coiffure, vêtues d'une robe rouge; près de l'une d'elles, sur une barrière dorée, est perché un perroquet.

Ép. xviiie siècle.
Faience de Delft.
App. à M. *J. Duval.*

475. — **Petit Vase** à fleurs de forme ovoïde à col allongé. Personnages et fleurs de ton violacé sur fond vert.

Ep. xviiie siècle.
Faience Delft.
App. à M. *P. Blancan.*

476. — **Deux Obélisques** engagés, portant chacun à leur base quatre ouvertures sur cols cylindriques et reposant sur quatre griffes, les rattachant à un socle cubique. Décor floral polychrome; sur les faces du socle, deux personnages.

Ep. xviiie siècle.
Faience de Delft.
App. à M. *P. Blancan.*

477. — A. et B. **Deux Cache-Pot** de forme cylindrique à anses en coquille et à décor polychrome; sur la panse, scènes et paysages chinois. En (A), dame assise sur une terrasse dallée. En (B), deux autres jouant aux échecs.

Ep. xviiie siècle.
Faience de Delft.
App. à M. le Marquis *de Cossé-Brissac.*

478. — **Plat** carré à angles coupés, fond gros bleu et décor polychrome. Sur le marli, motifs floraux, et au centre, dans un paysage, deux personnages dont un assis.

Ép. xviiie siècle.
Faience de Delft.
App. à M. *Heugel.*

479. — **Cache-Pot** cylindrique à anses, en forme de coquilles renversées, décor polychrome; sur la surface, scène de

personnages chinois séparés par des gerbes de fleurs et oiseaux à long plumage.

 Ep. xviii*e* siècle.
 Faience de Delft.
 App. à M. *Albert Lehmann*.

479 *bis*. — **Vase à fleurs** à quatre faces rectangulaires, à décor polychrome, ornées de scènes chinoises et de branches fleuries.

 Ep. xviii*e* siècle.
 Faience de Delft.
 App. à M. *G. Petit*.

PORCELAINES FRANÇAISES

480. — **Assiette** décorée en rouge; sur le marli de dragons; au centre de deux phénix.

 Porcelaine tendre de Chantilly. — xviii*e* siècle.
 App. à M. le Comte *X. de Chavagnac*.

481. — **Saucière** basse, en forme de coquille godronnée, décor polychrome de rinceaux fleuris.

 Porcelaine tendre de Chantilly. — xviii*e* siècle.
 App. à M. le Comte *X. de Chavagnac*.

482. — **Pot à Crème** couvert, décor polychrome de haies et rameaux de vigne.

 Porcelaine tendre de Chantilly. — xviii*e* siècle.
 App. à M. le Comte *X. de Chavagnac*.

483. — **Bol** à deux anses, décoré d'un dragon rouge et bleu.

> Porcelaine tendre de Chantilly. — xviii^e siècle.
> App. à M. le Comte X. *de Chavagnac.*

484. — **Pot à Lait** couvert, à décor polychrome de branches fleuries.

> Porcelaine tendre de Chantilly. — xviii^e siècle.
> App. à M. le Comte X. *de Chavagnac.*

485. — **Assiette** à bords lobés, décorée en bleu, d'un rocher avec branche fleurie et d'insectes.

> Porcelaine tendre de Chantilly. — xviii^e siècle.
> App. à M. le Comte X. *de Chavagnac.*

486. — **Bol** à bouillon, couvert, décor polychrome de haies fleuries.

> Porcelaine tendre de Chantilly. — xviii^e siècle.
> App. à M. le Comte X. *de Chavagnac.*

487. — **Tasse et Soucoupe** à bords lobés, décor polychrome d'arbustes fleuris et perdrix.

> Porcelaine tendre de Chantilly. — xviii^e siècle.
> App. à M. le Comte X. *de Chavagnac.*

488. — **Pot sans couvercle** à galerie d'argent, décor de haies et rameaux de vigne.

> Porcelaine tendre de Chantilly. — xviii^e siècle.
> App. à M. le Comte X. *de Chavagnac.*

489. — **Soucoupe** à bords lobés, décor quadrillé rouge à réserves ornées de fleurs et d'oiseaux polychromes.

> Porcelaine tendre de Chantilly. — xviii^e siècle.
> App. à M. le Comte X. *de Chavagnac.*

490. — **Assiette** à marli godronné, décor polychrome; femme chinoise devant un kiosque orné de draperies.

>Porcelaine tendre de Chantilly. — xviii^e siècle.
>App. a M. le Comte X. *de Chavagnac.*

491. — **Cache-Pot** cylindrique, anses en dragons, décor polychrome d'arbustes fleuris.

>Porcelaine tendre de Chantilly. — xviii^e siècle.
>App. a M. *Jean Verde Delisle.*

492 — **Cache-Pot** à bords lobés, décor de dragons rouge et bleu.

>Porcelaine tendre de Chantilly. — xviii^e siècle.
>App. à M. *Jean Verde-Delisle.*

493. — **Petit Compotier** à bords lobés, décor rouge et or de dragons et phénix.

>Porcelaine tendre de Chantilly. — xviii^e siècle.
>App. à M. *Jean Verde-Delisle.*

494. — **Grande Coupe** décorée d'un dragon enroulé sur une tige de bambou et d'un tigre bleu.

>Porcelaine tendre de Chantilly. — xviii^e siècle.
>App. à M. *Jean Verdé-Delisle.*

495. — **Coupe** ovale côtelée, décor polychrome de grosses marguerites.

>Porcelaine tendre de Chantilly. — xviii^e siècle.
>App. à M. *Jean Verde-Delisle.*

496. — **Flacon** cylindrique à bouchon métallique, décor polychrome de fruits et roseaux.

>Porcelaine tendre de Chantilly. — xviii^e siècle.
>App. a M. *Jean Verdé-Delisle.*

497. — **Pot à eau** couvert, à décor polychrome; bordure piquetée ornée de fleurettes; sur la panse, haie fleurie.

> Porcelaine tendre de Chantilly. — xviiie siècle.
> App. à M. *Halimbourg*.

498. — **Théière** côtelée à décor polychrome, branche de pommier.

> Porcelaine tendre de Chantilly. — xviiie siècle.
> App. à M. *Halimbourg*.

499. — **Petite Assiette** à décor polychrome, branche fleurie et phénix.

> Porcelaine tendre de Chantilly. — xviiie siècle.
> App. à M. *Halimbourg*.

500. — **Soupière** de forme circulaire, anses formées de têtes de chiens, bouton fait d'une pomme décorée au naturel. Elle est ornée au bord d'une bande verte à fleurs roses, laissant des cartouches en réserves décorés de perdrix. Sur la panse et le couvercle, grands branchages fleuris, oiseaux et insectes polychromes.

> Porcelaine tendre de Chantilly. — xviiie siècle.
> App. à M. *Halimbourg*.

501. — **Cache-Pot** cylindrique, anses en dragons, décor polychrome de rameaux fleuris.

> Porcelaine tendre de Chantilly. — xviiie siècle.
> App. à M. le Comte *J. de Berteux*.

502. — **Petit Pot à Lait**, à décor polychrome de fleurettes.

> Porcelaine tendre de Chantilly. — xviiie siècle.
> App. à M. le Comte *J. de Berteux*.

503. — **Petit Gobelet** à décor polychrome, deux Chinois dans une barque.

> Porcelaine tendre de Chantilly. — xviiie siècle.
> App. à M. le Comte *J. de Berteux*.

504. — **Paire de petits Cache-Pot**, décor polychrome, groupe de deux Chinois entre des branches fleuries.

> Porcelaine tendre de Chantilly. — xviiie siècle.
> App. à M. *A. S. Heidelbach*.

505. — **Petit Personnage** chinois assis, se tenant la tête, vêtu d'une robe à fleurs polychromes.

> Porcelaine tendre de Chantilly. — xviiie siècle.
> App. à M. *Léon Fould*.

506. — **Petit Boudadh** agenouillé faisant un geste d'offrande; il est vêtu d'une tunique à fleurs et d'un pantalon vert.

> Porcelaine tendre de Chantilly. — xviiie siècle.
> App. à M. *Leon Fould*.

507. — **Paire de Cache-Pot**, cylindriques, anses formées de dragons, décorés d'un tigre bleu et de branches fleuries polychromes, monture en bronze.

> Porcelaine tendre de Chantilly. — xviiie siècle.
> App. à M. *G. Petit*.

508. — **Pot à pommade** cylindrique; sur la panse, dragon et grue; sur le couvercle deux grues.

> Porcelaine tendre de Chantilly. — xviiie siècle.
> App. à Madame *Klotz*.

509. — **Pichet et Cuvette** côtelés, décor polychrome de haies et rameaux de vignes.

> Porcelaine tendre de Chantilly. — xviiie siècle.
> App. à Madame *Fortuné François*.

510. — **Petit Pot** à pommade à fond jaune décoré de personnages et fleurs polychromes.

 Porcelaine tendre de Chantilly. — xviiie siècle.
 App. à M. *Bitot*.

511. — **Pot à eau** couvert et cuvette ovale: la cuvette décorée de fleurs et papillons polychromes; le pot à eau orné d'une bordure fleurie sur fond piqueté est décoré de branches fleuries passant sur une barrière.

 Porcelaine tendre de Chantilly. — xviiie siècle.
 App. à Madame *Veuve Alain*.

512. — **Encrier** composé d'un gros Bouddha accroupi tenant un globe terrestre entre ses jambes; il est vêtu d'une robe à fleurs polychromes; monture en bronze doré.

 Porcelaine tendre de Chantilly. — xviiie siècle.
 App. à MM. *Cérésole* et *Briquet*.

513. — **Tasse et Soucoupe**: la soucoupe en forme de feuille décorée de petits insectes polychromes et d'une branche de laurier en relief; la tasse décorée en dessous d'une branche polychrome portant feuilles et fruits en relief.

 Porcelaine tendre de Chantilly. — xviiie siècle.
 App. à MM. *Cérésole* et *Briquet*.

514. — **Pot** cylindrique à anse, décor polychrome de haies fleuries.

 Porcelaine tendre de Chantilly. — xviiie siècle.
 App. à M. *A. S. Gompertz*.

515. — **Petite Figurine** de Chinois debout, vêtu d'une tunique blanche sur une robe verte.

 Porcelaine tendre de Chantilly. — xviiie siècle.
 App. à M. *A. S. Gompertz*.

516. — **Petit Compotier** à bords lobés; décor polychrome de feuilles et fleurettes.

>Porcelaine tendre de Chantilly. — xviii^e siècle.
>App. a M. *A. S. Gompertz*.

517. — **Bourdaloue**, décor polychrome de branches fleuries.

>Porcelaine tendre de Chantilly. — xviii^e siecle.
>App. à M. *Louis Metman*.

518. — **Petit Pot à eau** côtelé et **cuvette** en forme de feuille, décorés de rameaux fleuris.

>Porcelaine tendre de Chantilly. — xviii^e siècle.
>App. à M. *Louis Metman*.

519. — **Moutardier** couvert en forme de tonneau et soucoupe à bords lobés, décor polychrome de grues, de perdrix et de branches fleuries.

>Porcelaine tendre de Chantilly. — xviii^e siecle.
>App. à M. le Baron *Edouard de Waldner*.

520. — **Moutardier** couvert en forme de tonneau; décor polychrome de branches fleuries.

>Porcelaine tendre de Chantilly. — xviii^e siècle.
>App. à M. le Baron *Edouard de Waldner*.

521. — **Paire de petits Cornets** à décor polychrome d'oiseaux chimériques et d'arbustes fleuris.

>Porcelaine tendre de Chantilly. — xviii^e siecle.
>App. a M. *Vandermersch*.

522. — **Tasse, Théière et Coupe** de forme octogonale, décorées alternativement de rinceaux blancs sur fond rouge et de fleurs polychromes sur fond blanc.

>Porcelaine tendre de Chantilly. — xviii^e siècle.
>App. à Madame la Comtesse *Henry d'Yanville*.

523. — **Tasse et Soucoupe** décorées en bleu de grosses fleurs.

> Porcelaine tendre de Saint-Cloud. — xviii^e siècle.
> App. à M. le Comte X. *de Chavagnac.*

524. — **Petit Bol et Soucoupe** décorés en bleu de grosses fleurs.

> Porcelaine tendre de Saint-Cloud. — xviii^e siècle.
> App. à M. le Comte X. *de Chavagnac.*

525. — **Tasse et Soucoupe** à nervures et bords lobés; décor polychrome de haies et d'arbustes fleuris.

> Porcelaine tendre de Saint-Cloud. — xviii^e siècle.
> App. à M. le Comte X. *de Chavagnac.*

526. — **Pot à Crème**, décor polychrome et or de personnages.

> Porcelaine tendre de Saint-Cloud — xviii^e siècle.
> App. à M. le Comte X. *de Chavagnac.*

527. — **Boîte à Savon** ronde à imbrications.

> Porcelaine tendre de Saint-Cloud. — xviii^e siècle.
> App. à M. le Comte X. *de Chavagnac.*

528. — **Personnage** barbu et cornu sur un tronc d'arbre.

> Porcelaine tendre de Saint-Cloud. — xviii^e siècle.
> App. à M. le Comte X. *de Chavagnac.*

529. — **Moutardier** cylindrique, décor en relief de grosses marguerites.

> Porcelaine tendre de Saint-Cloud. — xviii^e siècle.
> App. à M. le Comte X. *de Chavagnac.*

530. — **Coquetier** à pied, décor en relief de branches de pommier.

> Porcelaine tendre de Saint-Cloud. — xviii^e siecle.
> App. à M. le Comte *X. de Chavagnac*.

531. — **Paire de Burettes**, décor en relief d'imbrications.
> Porcelaine tendre de Saint-Cloud. — xviii^e siecle.
> App. à M. le Comte *X. de Chavagnac*.

532. — **Petit Cache-Pot** à décor polychrome et doré : d'un côté, un groupe de personnages chinois près d'une table; de l'autre, pagodes et Chinois en barque.

> Porcelaine tendre de Saint-Cloud. — xviii^e siecle.
> App à M. le Comte *X. de Chavagnac*.

533. — **Deux personnages**, homme et femme, les bras élevés, vêtus de robes à ramages et fleurs polychromes et or.

> Porcelaine tendre de Saint-Cloud. — xviii^e siècle.
> App. à M. *Léon Fould*.

534. — **Boîte à Savon**, ronde, à décor polychrome de vase fleuri.

> Porcelaine tendre de Saint-Cloud. — xviii^e siècle.
> App. à Madame *Veuve Alain*.

535. — **Pot de Toilette**, monture dorée, décor en relief de branches de pommier; personnages et pagodes en applications d'or.

> Porcelaine tendre de Saint-Cloud. — xviii^e siècle.
> App. à M. *R. Thalmann*.

536. — **Grand Cache-Pot** à anses en mufles de lion, décor polychrome et doré; d'un côté, un groupe de personnages chinois, près d'une table; de l'autre, pagodes et Chinois en barque.

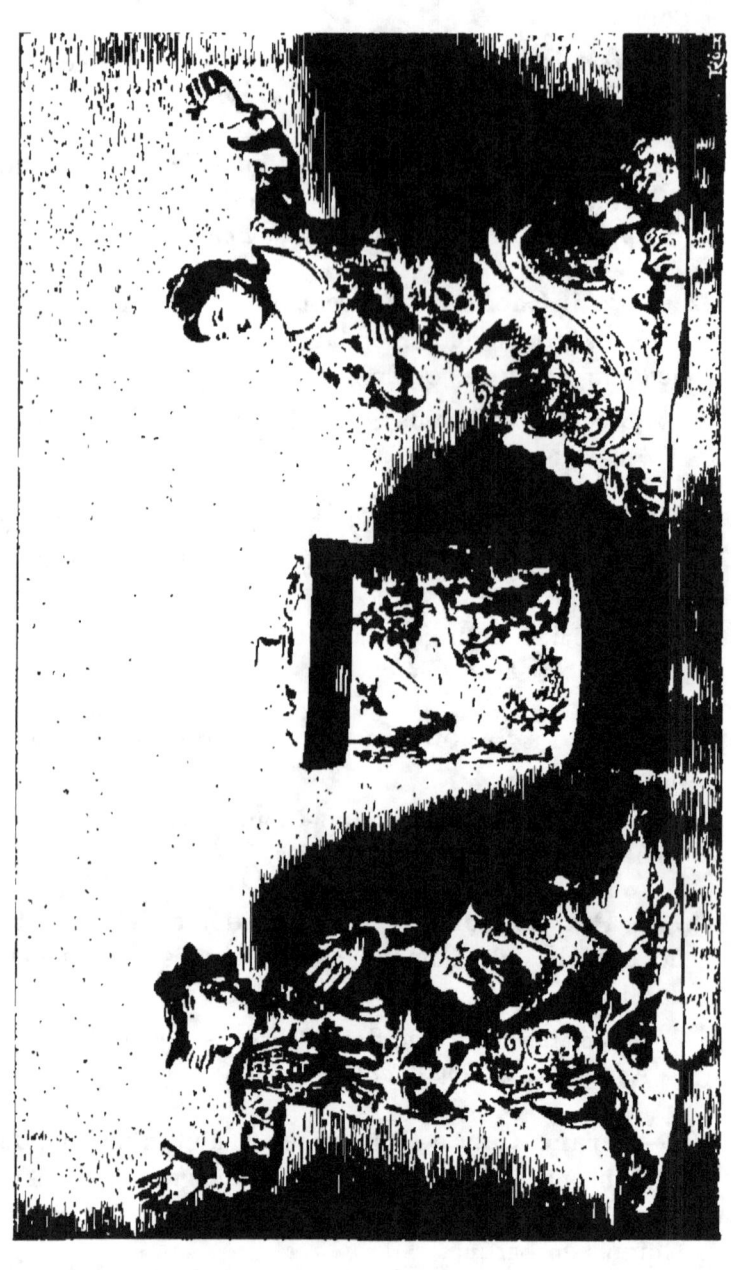

No 533 No 535 No 533

Porcelaine tendre de Saint-Cloud. — xviiie siècle.
App. à M. *F. Doistau.*

537. — **Grand Cache-Pot** semblable au précédent.

Porcelaine tendre de Saint-Cloud. — xviiie siècle.
App. à *M. Allain.*

538. — **Étui cylindrique** décoré en relief de branches de pommier.

Porcelaine tendre de Saint-Cloud. — xviiie siècle.
App. à M. *Bitot.*

539. — **Groupe en Porcelaine blanche** de deux personnages chinois, l'un debout, tenant un seau, et l'autre étendu à terre.

Porcelaine tendre de Saint-Cloud. — xviiie siècle.
App. à M. *Bitot.*

540. — **Moutardier** en forme de tonneau, décor en relief de branches de pommier.

Porcelaine tendre de Saint-Cloud. — xviiie siècle.
App. à M. le Baron *Edouard de Waldner.*

541. — **Soupière** ronde à anses en forme de tête de chimères, décor polychrome de personnages chinois, arbustes fleuris et chimères.

Porcelaine tendre de Saint-Cloud. — xviiie siècle.
Collection du Musée.
Don de M. *Fitzhenry.*

542. — **Paire de grands Pots** de toilette, montés en bronze doré, décor en relief de grandes fleurs stylisées.

Porcelaine tendre de Saint-Cloud. — xviiie siècle.
Collection du Musee.

543. — **Pot** cylindrique sans couvercle, décor en relief de grands rinceaux fleuris.

 Porcelaine tendre de Saint-Cloud. — xviii^e siècle.
 Collection du Musée.

544. — **Sucrier** couvert, à bords lobés; bouton formé d'un rameau fleuri. Décor polychrome de groupes d'enfants et d'oiseaux.

 Porcelaine tendre de Mennecy. — xviii^e siècle.
 App. à M. le Comte X. *de Chavagnac.*

545. — **Figurine** d'homme debout, vêtu d'une tunique à fleurs polychromes sur une robe rayée.

 Porcelaine tendre de Mennecy. — xviii^e siècle.
 App. à M. le Comte X. *de Chavagnac.*

546. — **Petit Pot** à lait décoré de fleurs roses; imitation de porcelaine des Indes.

 Porcelaine tendre de Mennecy. — xviii^e siècle.
 App. à M. le Comte X. *de Chavagnac.*

547. — **Paire de petits Pots** à pommade, décor polychrome de personnages et de haies fleuries.

 Porcelaine tendre de Mennecy. — xviii^e siècle.
 App. à M. le Comte X. *de Chavagnac.*

548. — **Paire de Cache-Pot** ornés de mascarons, décor polychrome : d'un côté, un bouddha dans un kiosque entre deux palmiers, et de l'autre, groupe chinois, l'un à cheval, l'autre poussant une brouette où est assis un enfant.

 Porcelaine tendre de Mennecy. — xviii^e siècle.
 App. à M. le Comte X. *de Chavagnac.*

549. — **Pot à Pommade**, décor polychrome de personnages et panier fleuri.

 Porcelaine tendre de Mennecy. — xviiie siècle.
 App. à M. le Comte X. *de Chavagnac.*

550. — **Sucrier** décoré en relief de fleurs de pommiers.

 Porcelaine tendre de Mennecy. — xviiie siècle.
 App. à M. le Comte X. *de Chavagnac.*

551. — **Deux Personnages chinois** priant; ils sont vêtus de robes à fleurs polychromes.

 Porcelaine tendre de Mennecy. — xviiie siècle.
 App. à M. *A. S. Heidelbach.*

552. — **Bol à bouillon** et sa **soucoupe**, à anses en branchages, décor or, rouge et bleu d'armoiries japonaises et de fleurettes.

 Porcelaine tendre de Mennecy. — xviiie siècle.
 App. a M. *Vandermersch.*

553. — **Chinoise** assise près d'un tronc d'arbre; elle est vêtue d'une robe à fleurs polychromes.

 Porcelaine tendre de Mennecy. — xviiie siècle.
 App. à M. *E. Pape.*

554. — **Paire de petits Pots** à pommade, décor polychrome de vases fleuris.

 Porcelaine tendre de Mennecy. — xviiie siècle.
 App. a Madame *Georges Durand.*

555. — **Petit Pot** à lait monté en argent, décor en relief de branches fleuries.

 Porcelaine tendre de Mennecy. — xviiie siècle.
 App. à M. *Van den Broek d'Obrenan.*

556. — **Cuvette** à bords lobés, bordée d'une guirlande rose et or, décor polychrome de perdrix et de branches fleuries.

 Porcelaine tendre de Vincennes. — xviii^e siècle.
 App. à M. le Comte X. *de Chavagnac.*

557. — **Assiette** décorée en rose de guirlandes et fleurettes; imitation de la Porcelaine des Indes.

 Porcelaine tendre de Sèvres. — xviii^e siècle.
 App. à M. le Comte X. *de Chavagnac.*

558. — **Bol** quadrilobé à décor polychrome de gerbes et de fleurettes.

 Porcelaine de Saxe. — xviii^e siecle.
 App. à M. le Comte X. *de Chavagnac.*

559. — **Bol** semblable au précédent.

 Porcelaine tendre de Sèvres. — xviii^e siècle.
 App. à M. le Comte X. *de Chavagnac.*

560. — **Statuette** de Chinois assis.

 Biscuit tendre de Sevres. — xviii^e siècle.
 App. à M. *Ven den Broeck d'Obrenan.*

561. — **Moutardier** de forme renflée sur soucoupe, décoré de petites fleurs bleues.

 Porcelaine tendre de Tournai. — xviii^e siecle.
 App. à M. le Baron *Edouard de Waldner.*

562. — **Moutardier** décoré de fleurs bleues.

 Porcelaine tendre de Tournai. — xviii^e siècle.
 App. à M. le Baron *Edouard de Waldner.*

563. — **Assiette** décorée de fleurs polychromes, imitation de porcelaine des Indes.

>Porcelaine tendre de Tournai. — xviii^e siècle.
>App. à M. *Bitot*.

564. — **Plat** rond décoré au centre de fleurs et d'une grande feuille lancéolée et sur le marli de cartouches contenant alternativement des fleurs et des boîtes; imitation de porcelaine des Indes.

>Porcelaine tendre de Tournai. — xviii^e siècle.
>App. à M. *Bitot*.

565. — **Compotier** même décor.

>Porcelaine tendre de Tournai. — xviii^e siècle.
>App. à Madame Veuve *Alain*.

566. — **Petit Vase** forme balustre, décor en relief de fleurs polychromes et scènes chinoises dorées.

>Porcelaine de Sceaux. — xviii^e siècle.
>App. à M. le Baron *de Montrémy*.

567. — **Sucrier** décoré en or de Chinois jouant au cerceau.

>Porcelaine de Clignancourt. — xviii^e siècle.
>App. à M. *Jean Verde-Delisle*.

567 *bis*. — **Tasse** cylindrique; elle porte un décor polychrome de paysage animé au-dessus d'une base violette; bords et anse dorés.

>Porcelaine dure de Sevres. — xviii^e siecle.
>App. à M. le Comte *J. de Berteux*.

FIGURINES

568. — **Quatre Petites Pièces** de surtout, coupes triangulaires bordées de guirlandes roses ; décor de gerbes.

> Saxe. — xviiie siècle.
> App. à M. le Comte *J. de Berteux*.

569. — **Petit Groupe** en blanc. Chinois et Chinoise lisant assis sous une tonnelle rocaille.

> Saxe. — xviiie siècle.
> App. à M. le Comte *J. de Berteux*.

570. — **Petite Figure**. Chinoise assise (marchande de poissons), en robe verte.

> Saxe. — xviiie siècle.
> App. à M. le Comte *J. de Berteux*.

571. — **Petit Groupe**. Chinois et Chinoise ; ils sont assis, s'embrassant, près d'une table servie.

> Saxe. — xviiie siècle.
> App. à M. le Comte *J. de Berteux*.

572. — **Figurine** d'enfant chinois coiffé d'une feuille de chou, manteau jaune semé de fleurs et robe lilas.

> Saxe. — xviiie siècle.
> App. à M. le Comte *J. de Berteux*.

573. — **Chinois** debout, tenant un bouquet, manteau semé de fleurs, pantalon vert.

> Saxe. — xviiie siècle.
> App. à M. *Maurice Ephrussi*.

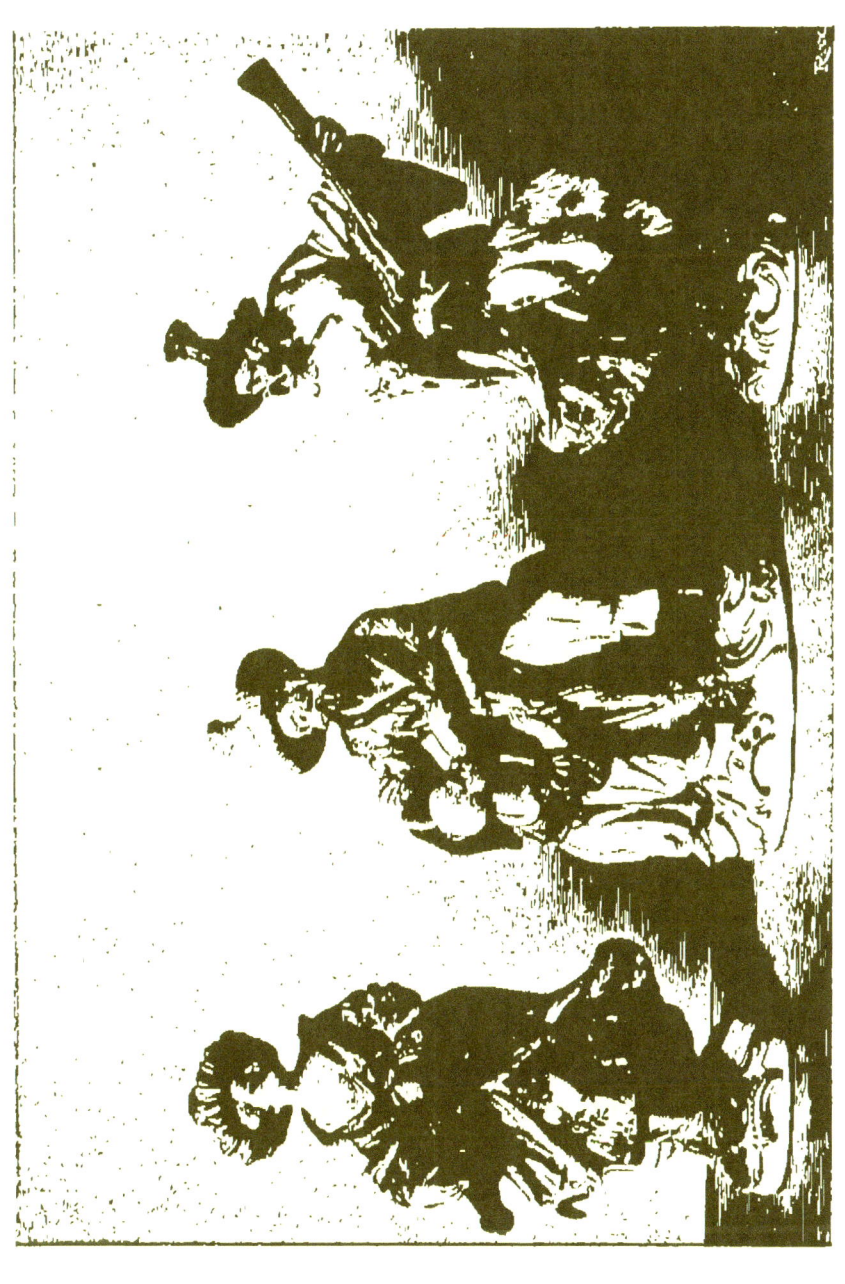

Nº 595 Nº 574 Nº 575

574. — **Groupe** : personnage chinois assis, vêtu d'un manteau violet et gris; enfant debout, en bleu et lilas.

>Saxe. — xviiie siècle.
>App. à M. *Maurice Ephrussi.*

575. — **Deux Figurines semblables.** Chinois debout, jouant de la guitare; l'un a un manteau mauve sur une robe verte, l'autre un manteau semé de fleurs sur une robe rouge.

>Saxe. — xviiie siècle.
>App. à M. *Maurice Ephrussi.*

576. — **Chinoise** accroupie sur un coussin bleu; elle porte une robe jaune semée de fleurs et tient un perroquet.

>Saxe. — xviiie siècle.
>App. à M. *Léon Fould.*

577. — **Chinois** accroupi sur un coussin lilas; il porte une robe blanche semée de fleurs rouges et tient un singe. (Pendant du précédent.)

>Saxe. — xviiie siècle.
>App. à M. *Léon Fould.*

578. — **Deux Figures semblables** de magots accroupis; robes semées de fleurs polychromes, l'une bordée de jaune, l'autre de violet.

>Saxe. — xviiie siècle.
>App. à M. *Léon Fould.*

579. — **Enfant Chinois** à bonnet pointu, robe rose à fleurs sur pantalon blanc.

>Saxe. — xviiie siècle.
>App. à M. *Jules Ephrussi.*

580. — **Groupe** : Chinoise assise, en robe à fleurs, et deux enfants tenant de petites ombrelles.

 Saxe. — xviiie siècle.
 App. à M. *Jules Ephrussi*.

581. — **Groupe** : Chinois en robe blanche et Chinoise en robe à fleurs, debout près d'une table où est assis un enfant nu; devant, un autre enfant joue avec un singe.

 Saxe. — xviiie siècle.
 App. à M. *Jules Ephrussi*.

582. — **Grandes Figurines**. Deux enfants chinois coiffés d'une feuille de chou, manteau violet sur robe semée de fleurs polychromes.

 Saxe. — xviiie siècle.
 App. à M. le Baron *de Montremy*.

583. — **Chinois** accroupi sur coussin rouge; il porte une robe blanche semée de soleils et tient un singe.

 Saxe. — xviiie siècle.
 App. à M. *Allain*.

584. — **Chinoise** accroupie sur coussin violet; elle porte une robe blanche semée de fleurettes rouges et tient un perroquet. (Pendant du précédent.)

 Saxe. — xviiie siècle.
 App. à M. *Allain*.

585. — **Grande Figurine**. Chinois debout jouant de la guitare, manteau vert sur robe semée de fleurs.

 Saxe. — xviiie siècle.
 App. à M. *Ch. Thibault*.

586. — **Grande Figurine**. Chinoise jouant de la vielle, manteau lilas sur robe semée de fleurs polychromes. (Pendant du précédent.)

Saxe. — xviiie siècle.
App. a M. *Ch. Thibault.*

587. — **Cafetière** en forme de Chinois à califourchon sur un coq; décor polychrome.

Saxe. — xviiie siècle.
Collection *F. Bischoffsheim.*

588. — **Cafetière** en forme de Chinois assis sur un coq et tenant un vase couvert; décor polychrome. (Pendant du précédent.)

Saxe. — xviiie siècle.
Collection *F. Bischoffsheim.*

589. — **Grande Figurine** de Chinois jouant de la guitare, manteau lilas sur robe jaune.

Saxe. — xviiie siècle.
App. à M. *Heugel.*

590. — **Groupe** : Chinoise assise en robe jaune et lilas et deux enfants.

Saxe. — xviiie siècle.
App. à Madame *Vlasto.*

591. — **Chinoise** debout tenant une ombrelle fermée, tunique jaune à fleurs.

Saxe. — xviiie siècle.
App. à M *Drey.*

592. — **Chinois** debout tenant un écran, tunique à fleurs.

Saxe. — xviiie siècle.
App. à M. *Drey.*

593. — **Chinois** debout tenant une tasse, tunique à fleurs lilas. (Pendant du précédent.)

Saxe. — xviiie siècle.
App. à M. *Drey.*

594. — **Petite figurine.** Chinoise debout portant son enfant sur le dos; elle porte un manteau jaune à fleurs sur une robe verte.

 Saxe. — xviii^e siècle.
 App. à M. *Drey*.

595. — **Figurine** debout de Chinoise jouant de la vielle; manteau jaune sur robe semée de fleurs.

 Saxe. — xviii^e siècle.
 App. à M. *Drey*.

596. — **Bouddha** accroupi, la tête et les mains mobiles; il est vêtu d'une robe bordée de jaune, semée de fleurs polychromes.

 Saxe. — xviii^e siècle.
 App. à Madame la Comtesse *Henry d'Yanville*.

597. — **Magot** accroupi, robe bordée de jaune, semée de fleurettes rouges.

 Saxe. — xviii^e siècle.
 App. à Madame la Comtesse *Henry d'Yanville*.

598. — **Salière** en forme de figurine chinoise accroupie, robe lilas à large collerette percée de trous.

 Saxe. — xviii^e siècle.
 App. à Madame la Comtesse *Henry d'Yanville*.

599 — **Petite fille Chinoise** debout, tunique jaune pâle sur robe rayée.

 Höchst. — xviii^e siècle.
 App. à Madame la Comtesse *Henry d'Yanville*.

600. — **Petite Chinoise** tenant une guirlande, tunique lilas sur robe rayée jaune et rouge.

 Höchst. — xviii^e siècle.
 App. à M. *Drey*.

601. — **Enfant Chinois** debout, tenant un bâton, tunique blanche et rose sur pantalon jaune.

> Höchst. — xviiie siècle.
> App. à M. *Drey*.

602. — **Petite Chinoise** debout, tenant un éventail, tunique blanche et rose sur robe jaune. (Pendant du précédent.)

> Höchst. — xviiie siècle.
> App. à M. *Drey*.

603. **Petite Figurine d'homme** en costume tartare rayé de rouge; assis sur une barrière, il tient un cahier de musique.

> Frankenthal. — xviiie siècle.
> App. à M. *Saurel*.

604. — **Figurine de Chinoise** debout, en tunique à fleurs, sur robe lilas, tenant une fleur.

> Frankenthal. — xviiie siècle.
> App. à M. *A. Lehmann*.

605. — **Petit Personnage** debout, en costume tartare, large chapeau; il tient une baguette.

> Frankenthal. — xviiie siècle.
> App. à M. *A. Lehmann*.

606. — **Petit Personnage** debout, en costume tartare, large chapeau; il tient un perroquet sur un perchoir.

> Frankenthal. — xviiie siècle.
> App. à M. *A. Lehmann*.

607. — **Petite Figurine d'homme** debout, en costume tartare semé de fleurs noires, large chapeau à ailes.

> Frankenthal. — xviiie siècle.
> App. à M. *A. Lehmann*.

608. — **Petite Figurine d'homme** debout, costume tartare rayé noir et blanc et tunique semée de fleurettes rouges, chapeau à ailes relevées.

Frankenthal. — xviii^e siècle.
App. à M. *A. Lehmann.*

PORCELAINES ÉTRANGÈRES

608 *bis*. — **Grand Vase**, forme d'arrosoir, décoré de deux grands médaillons quadrilobes à scènes chinoises; couvercle en vermeil.

Ép. xviii^e siècle.
Porcelaine de Saxe.
App. à M. le Baron *de Dietrich.*

609. — **Hanap** à couvercle métallique surmonté d'un petit lion en relief et décoré sur le devant d'un médaillon lobé encadrant une scène chinoise; or et polychromie (sous un dais, haut dignitaire assis devant une table; autour de lui, divers personnages dont un se prosterne).

Ép. xviii^e siècle.
Porcelaine de Saxe.
App. à Madame la Comtesse *Jean de Castellane.*

610. — **Hanap** décoré; or et polychromie; bordure du couvercle en bronze à godrons; sur le couvercle, portrait de femme, et sur la panse, médaillon rectangulaire encadrant une scène chinoise (près d'un dattier, personnage portant une robe à traîne avec deux enfants, et, plus loin, une femme assise).

Ép. xviii^e siècle.
Porcelaine de Saxe.
App. à Madame la Comtesse *Jean de Castellane.*

611. — **Petit Hanap** avec couvercle métallique à fraise et

socle lobé; sur toute la surface, fleurs polychromes et arbres bleus. A la partie supérieure, bordure rouge.

Ép. xviiie siècle.
Porcelaine de Saxe.
App. à Madame la Comtesse *Jean de Castellane*.

612. — **Vase** de forme ovoïde à fond jaune pâle, dont le col et les médaillons sont réservés en blanc et présentent des scènes chinoises (personnages dans un paysage). La bordure du col, les anses en volute et le socle avec couronne sont en cuivre.

Ép. xviiie siècle.
Porcelaine de Saxe.
App. à Madame la Comtesse *Jean de Castellane*.

613. — A. et B. **Deux Hanaps** de forme cylindrique à décor polychrome avec couvercle en métal à bords godronnés. Sur la panse, gerbe de fleurs rouges et violettes.

Ép. xviiie siècle.
Porcelaine de Saxe.
App. à Madame la Comtesse *Jean de Castellane*.

614. — **Coupe décorée** en plein, à bords irrégulièrement lobés et cannelés, décor polychrome; d'un côté, renard rouge, et de l'autre, renard gris moucheté mangeant des raisins.

Ép. xviiie siècle.
Porcelaine de Saxe.
App. à M. le Comte *J. de Berteux*.

615. — **Tasse** à thé sans anse, avec soucoupe ornée de motifs polychromés et dorés. En bordure de la tasse et de la soucoupe, motifs fleuronnés-dorés, et dans des médaillons petites scènes chinoises.

Ép. xviiie siècle.
Porcelaine de Saxe.
App. à M. le Comte *J. de Berteux*.

616. — **Grande Soupière** à deux anses avec couvercle et plateau à anses. Décor polychrome; le marli du plateau et la bordure de la soupière et du couvercle portent un motif de vannerie en relief; aux anses de la soupière, masques barbus surmontés de coquilles; et, répandus sur toute la surface, fleurs, oiseaux et animaux fantastiques ailés.

>Ép. xviiie siècle.
>Porcelaine de Saxe.
>App. à M. le Comte *J. de Berteux*.

617. — **Moutardier** en forme de petit tonneau; décor polychrome, bordure du couvercle et fraise en argent; sur toute la surface sont répandues des fleurettes.

>xviiie siècle.
>Porcelaine de Saxe.
>App. à M. le Comte *J. de Berteux*.

618. — **Grande Soupière** à deux anses, avec plateau et couvercle à fraise, ornée de fleurons. Aux anses, masques d'hommes barbus, surmontés d'une coquille. Anses du plateau, dorées; sur toute la surface, motifs floraux et tigre auprès d'un bambou bleu.

>xviiie siècle.
>Porcelaine de Saxe.
>App. à M. le Comte *J. de Berteux*.

619. — **Petite Tasse** à thé avec soucoupe, à décor polychrome; sur l'une et l'autre, des fleurs et un oiseau à corps jaune et ailes bleues.

>xviiie siècle.
>Porcelaine de Saxe.
>App. à M. le Comte *J. de Berteux*.

620. — **Petit Vase** à fleurs à décor doré et polychrome avec panse ovoïde et col évasé; autour du col et du pied,

trois liserés dorés; sur la panse, deux jeunes Chinois portant l'un un vêtement rouge, l'autre un bleu et derrière eux plante à fleurs rouges.

>XVIII^e siècle.
Porcelaine de Saxe.
App. à M. le Comte *J. de Berteux*.

621. — **Hanap** à couverture métallique, offrant au centre un médaillon rond doré et en bordure des coquilles en relief; décor polychrome; sur la panse, paysage avec deux arbustes; au milieu, un jeune homme et une jeune femme à robe rouge, debout.

>XVIII^e siècle.
Porcelaine de Saxe.
App. à M. le Comte *J. de Berteux*.

622. — **Petite Boîte** à épices de forme ovale à décor doré et polychrome; les bords du couvercle et de la boîte sont dorés; sur le couvercle, dans un paysage, deux personnages chinois dont l'un est vêtu de violet. Et sur la panse, petits médaillons lobés séparés par des fleurs et encadrant des personnages.

>XVIII^e siècle.
Porcelaine de Saxe.
App. à M. le Comte *J. de Berteux*.

623. — **Théière** à panse renflée et décor doré avec couvercle à fraise; à la naissance du bec, masque d'homme; anse, fraise, bec et bordure dorés; sur la panse, dans un paysage, scène de personnages chinois; deux sont assis auprès d'une table et fument de longues pipes.

>XVIII^e siècle.
Porcelaine de Saxe.
App. à M. le Comte *J. de Berteux*.

624. — **Petite Boîte** à thé avec couvercle, panse renflée de

forme hexagonale; les arêtes et le couvercle sont dorés; sur chaque surface, paysages et scènes chinois dorés, avec personnages et animaux.

> xviiie siècle.
> Porcelaine de Saxe.
> App. à M. le Comte *J. de Berteux*.

625. — **Soupière** de forme ovale à deux anses avec couvercle, décor polychrome; sur toute la surface, papillons et fleurs; aux anses, masques de femmes surmontés de coquilles, fraise du couvercle en forme de fleuron.

> xviiie siècle.
> Porcelaine de Saxe.
> App. à M. le Comte *J. de Berteux*.

626. — **Plat** lobé à décor polychrome; sur le marli, armoirie et sur toute la surface quelques fleurs. Au centre, dans un médaillon rond, petit paysage avec arbres dorés.

> xviiie siècle.
> Porcelaine de Saxe.
> App. à M. le Comte *J. de Berteux*.

627. — **Petite Boîte** à thé avec couvercle, panse renflée de forme hexagonale (or et polychromie); les arêtes et le col sont dorés; sur chacune des surfaces, scènes de petits personnages chinois.

> xviiie siècle.
> Porcelaine de Saxe.
> App. à M. le Comte *J. de Berteux*.

628. — **Petit Sucrier** sur trois pieds de lion avec anse en volute et couvercle; décor doré; les pieds, l'anse et la bordure sont entièrement dorés; sur la panse, scène chinoise, personnage à cheval.

> xviiie siècle.
> Porcelaine de Saxe.
> App. à M. le Comte *J. de Berteux*.

629. — **Petite Boîte** à épices à décor doré, de forme octogonale et allongée, panse renflée ; les bords du couvercle et de la boîte sont dorés ; sur toute la surface, petites scènes chinoises.

 XVIIIᵉ siècle.
 Porcelaine de Saxe.
 App. a M. le Comte *J. de Berteux*.

630. — **Tasse** sans anse avec couvercle et soucoupe (or et polychromie) ; sur le couvercle sont figurés des animaux ; sur la panse et la soucoupe, médaillons lobés encadrant des scènes de personnages chinois.

 XVIIIᵉ siècle.
 Porcelaine de Saxe.
 App. à M. le Comte *J. de Berteux*.

631. — **Chocolatière** avec anse en volute à décor doré et polychrome ; sur la panse, médaillon lobé et doré encadrant une scène chinoise, enfant près d'un personnage assis tenant un écran vert.

 XVIIIᵉ siècle.
 Porcelaine de Saxe.
 App. à M. le Comte *J. de Berteux*.

632. — **Tasse** à deux anses avec couvercle et soucoupe ; décor doré ; sur la panse et la soucoupe, scènes de personnages chinois dans un paysage.

 XVIIIᵉ siècle.
 Porcelaine de Saxe.
 App. à M. le Comte *J. de Berteux*.

633. — **Chocolatière** à décor doré ; sur la panse, scènes chinoises, personnages sur un tertre ; un palmier et un vase sur socle limitent la scène.

 XVIIIᵉ siècle.
 Porcelaine de Saxe.
 App. a M. le Comte *J. de Berteux*.

634. — **Petit Sucrier** à deux anses avec couvercle, en forme de tasse, fond blanc et décor doré; sur le couvercle et la panse, scènes chinoises.

> xviiie siècle.
> Porcelaine de Saxe.
> App. a M. le Comte *J. de Berteux*.

635. — **Hanap** à décor polychrome, couvercle métallique à armoirie gravée; sur la panse, dans un médaillon lobé, jeune femme en robe violette devant un comptoir, derrière lequel est un changeur.

> xviiie siècle.
> Porcelaine de Saxe.
> App. à M. le Comte *J. de Berteux*.

636. — **Assiette** lobée à décor doré et polychrome; sur le marli, motif de vannerie en relief et quelques fleurs; au centre, léopard au milieu de fleurs.

> xviiie siècle.
> Porcelaine de Saxe.
> App. à M. le Comte *J. de Berteux*.

637. — **Assiette** à décor polychrome; sur le marli, quelques fleurs; au centre, dans un paysage, des fleurs et un arbre bleu.

> xviiie siècle.
> Porcelaine de Saxe.
> App. à M. le Comte *J. de Berteux*.

638. — **Coupe** à couvercle hémisphérique surmonté d'un coq en relief, décor polychrome; sur toute la surface, paysages avec arbres bleus et fleurs rouges.

> xviiie siècle.
> Porcelaine de Saxe.
> App. à M. le Comte *J. de Berteux*.

639. — **Grande Soupière** à décor polychrome avec couvercle à fraise formée d'un motif fleuronné. Panse lobée à cannelures irrégulières; anses en volutes attachées par des têtes de boucs; sur toute la surface, fleurs, oiseaux et animaux fantastiques.

> xviiie siècle.
> Porcelaine de Saxe.
> App. à M. le Comte *J. de Berteux*.

640. — **Plaque ronde** polychrome à bordure en cuivre avec godrons. Au centre, dans un médaillon lobé auprès d'un arbre, trois personnages dont deux assis prenant le thé.

> xviiie siècle.
> Porcelaine de Saxe.
> App. à M. le Comte *J. de Berteux*.

641. — **Beurrier** de forme ovale sur quatre pieds, avec couvercle surmonté d'un lapin en relief et décoré d'armoiries et de fleurs polychromes. La panse est percée de trous et décorée de fleurettes.

> xviiie siècle.
> Porcelaine de Saxe.
> App. à M. le Comte *J. de Berteux*.

642. — **Grande Chocolatière** de forme cylindrique avec couvercle, décorée sur toute sa surface de grappes de raisin en relief, poignée en bois.

> xviiie siècle.
> Porcelaine de Saxe.
> App. à Madame la Comtesse *Henry d'Yanville*.

643. — **Grand Vase** de forme ovoïde avec couvercle; décor bleu; sur le col, lambrequins, et sur la panse jardinière d'où partent des plantes enveloppant le vase.

> xviiie siècle.
> Porcelaine de Saxe. Marque A. R.
> App. à Madame la Comtesse *Henry d'Yanville*.

644. — **Petit Flacon** à essence à panse cylindrique, décoré de dragons allongés, rouge et or, bouchon sphérique en cuivre.

> xviiie siècle.
> Porcelaine de Saxe.
> App. à Madame la Comtesse *Henry d'Yanville.*

645. — **A. et B. Deux très petits Vases** à panse arrondie et col évasé, décorés de fleurs et de dragons, rouge et or.

> xviiie siècle.
> Porcelaine de Saxe.
> App. à Madame la Comtesse *Henry d'Yanville.*

646. — **Pot Pourri** à panse renflée avec couvercle à décor polychrome; sur la panse et le couvercle, personnages chinois dans un paysage; l'un d'eux est prosterné devant un autel surmonté d'une statue de dieu qu'abrite un arbre.

> xviiie siècle.
> Porcelaine de Saxe.
> App. à Madame la Comtesse *Henry d'Yanville.*

647. — **Deux Bougeoirs** à surface cannelée avec bagues dorées; sur le pied, paysage, scènes d'animaux et armoiries.

> xviiie siècle.
> Porcelaine de Saxe.
> App. à Madame la Comtesse *Henry d'Yanville.*

648. — **Tasse** décorée (or et polychromie); sur toute la surface des gerbes de fleurs.

> xviiie siècle.
> Porcelaine de Saxe.
> App. à Madame la Comtesse *Henry d'Yanville.*

649. — **Petite Théière** de forme cylindrique décorée de

gerbes de fleurs bleu de Chine répandues sur toute la surface.

 xviii^e siècle.
Porcelaine de Saxe.
App. à Madame la Comtesse *Henry d'Yanville.*

650. — **Petite Tasse** à thé sans anse portant sur toute la surface des godrons obliques décorés alternativement de motifs bleus et rouges.

 xviii^e siècle.
Porcelaine de Saxe.
App. à Madame la Comtesse *Henry d'Yanville.*

651. — **Théière** à panse renflée avec couvercle, décor polychrome; à la naissance du bec, masque d'homme tirant la langue; sur toute la surface, semé de fleurs rouges, bleues et jaunes.

 xviii^e siècle.
Porcelaine de Saxe.
App. à Madame la Comtesse *Henry d'Yanville.*

652. — **Beurrier** en forme de boîte allongée avec couvercle à poignée; sur toute la surface, corps de dragons et motifs enrubannés rouge et or.

 xviii^e siècle.
Porcelaine de Saxe.
App. à Madame la Comtesse *Henry d'Yanville.*

653. — **Théière** lobée de forme hexagonale avec couvercle plat; décor polychrome, anses et bec avec rinceaux bleus; sur chacune des faces, motifs de fleurs rouges.

 xviii^e siècle.
Porcelaine de Saxe.
App. à Madame la Comtesse *Henry d'Yanville.*

654. — **Tasse** à thé sans anse avec soucoupe, à décor doré

et polychrome; sur le bord de la tasse et le marli de la soucoupe, rinceaux dorés. Soucoupe : dans un médaillon lobé, personnage tenant un parasol et un récipient au bout d'une ligne. Tasse : dans un médaillon, personnage près d'un fourneau.

XVIII^e siècle.
Porcelaine de Saxe.
App. à Madame la Comtesse *Henry d'Yanville.*

655. — **Petite Théière** à panse renflée avec couvercle, décorée sur toute sa surface de gerbes de fleurs de toutes couleurs.

XVIII^e siècle.
Porcelaine de Saxe.
App. a Madame la Comtesse *Henry d'Yanville.*

656. — **Petite Coupe** en forme de coquille reposant sur trois pieds à volute; anse formée par un dragon ailé, décor polychrome.

XVIII^e siècle.
Porcelaine de Saxe.
App. à Madame la Comtesse *Henry d'Yanville.*

657. — **Petite Burette** en forme de poule accroupie; le couvercle est surmonté d'un petit chien en relief, décor polychrome.

XVIII^e siècle.
Porcelaine de Saxe.
App. à Madame la Comtesse *Henry d'Yanville.*

658. — **Théière** à panse arrondie, décorée sur toute la panse et le couvercle de fleurs rosacées en relief

XVIII^e siècle.
Porcelaine de Saxe.
App. à Madame la Comtesse *Henry d'Yanville.*

659. — **Théière** de forme arrondie avec couvercle, décor polychrome; à la naissance du bec, masque barbu; sur la panse, scènes chinoises; cinq personnages autour d'une table.

 xviiie siècle.
 Porcelaine de Saxe.
 App. à M. *A.-S. Heidelbach*.

660. — **Cafetière** avec couvercle et anses en volute à décor polychrome; sur la panse, au milieu d'arbustes fleuris, scènes chinoises; dans l'une trois personnages dont un enfant que retient sa mère.

 xviiie siècle.
 Porcelaine de Saxe.
 App. à M. *A.-S. Heidelbach*.

661. — **Hanap** avec pied et couvercle métallique portant gravé 1732, décor doré et polychrome avec dominante bleue; sur la panse, dans un paysage fleuri, deux personnages, l'un debout, l'autre agenouillé, tenant un gobelet.

 xviiie siècle.
 Porcelaine de Saxe.
 App. à M. *A.-S. Heidelbach*.

662. — **Petite Cafetière** avec couvercle et anse en volute à décor polychrome; sur la panse, scène chinoise; cinq personnages autour d'une table.

 xviiie siècle.
 Porcelaine de Saxe. Marque A. R.
 App. à M. *A.-S. Heidelbach*.

663. — **Cafetière** avec couvercle et anse en volute, à décor polychrome; sur la panse, dans des médaillons lobés, des personnages; l'un, vêtu d'une robe violette, fait chauffer du café.

 xviiie siècle.
 Porcelaine de Saxe.
 App. à M. *A.-S Heidelbach*.

664. — Tasse à café sans anse avec soucoupe, à décor noir ; au centre de la soucoupe, deux personnages près d'un palmier, l'un debout, l'autre assis jouant de la guitare ; sur la tasse, scène de personnages au milieu d'arbres.

 xviiie siècle.
 Porcelaine de Saxe.
 App. à M. *A.-S. Heidelbach*.

665. — **Assiette** polychrome décorée en plein ; en bordure, petite frise de rinceaux rouges et sur toute la surface fleurs rouges et jaunes.

 xviiie siècle.
 Porcelaine de Saxe.
 App. à M. *A.-S. Heidelbach*.

666. — **Tasse** à café à deux anses avec soucoupe, à décor polychrome ; la soucoupe et la partie inférieure de la tasse portent des cannelures alternativement bleues et dorées ; à la partie supérieure, petites scènes chinoises.

 xviiie siècle.
 Porcelaine de Saxe.
 App. à M. *A.-S. Heidelbach*.

667. — **Vase** à fleur à panse ovoïde et col allongé, décor polychrome ; sur la panse, arbustes à grandes fleurs rouges.

 xviiie siècle.
 Porcelaine de Saxe.
 App. à M. *A.-S. Heidelbach*.

668. — **Tasse** sans anse avec soucoupe à décor doré et polychrome. Soucoupe : sur le marli, lambrequins dorés et au centre personnage devant une table avec piège à oiseau. Tasse : dans un médaillon lobé, scène chinoise.

 xviiie siècle.
 Porcelaine de Saxe.
 App. à M. *A.-S. Heidelbach*.

669. — **Petite Boîte** à épices, de forme allongée octogonale à décor doré et polychrome; sur la panse, deux médaillons lobés avec personnages.

 xviiie siècle.
 Porcelaine de Saxe.
 App. à M. *A.-S. Heidelbach.*

670. — **Tasse** à thé avec soucoupe à décor doré; tout autour de la tasse et au centre de la soucoupe, scène de petits personnages chinois; sur cette dernière, deux hommes assis et une femme appuyée au dossier de la chaise.

 xviiie siècle.
 Porcelaine de Saxe.
 App. à M. *A.-S. Heidelbach.*

671. — A et B. **Deux Petits Pots** à pommade à corps cylindrique et couvercle hémisphérique, décorés sur toute la surface de branches de couleur bleue avec fleurs rouges.

 xviiie siècle.
 Porcelaine de Saxe.
 App. à M. *A.-S. Heidelbach.*

672. — **Chocolatière** à anse en volute avec couvercle, décor doré et polychrome; sur la panse, deux médaillons lobés encadrant des scènes chinoises; dans l'un d'eux plusieurs personnages dont un donne la main à un enfant.

 xviiie siècle.
 Porcelaine de Saxe.
 App. à M. *A.-S. Heidelbach.*

673. — **Assiette** creuse à décor rouge et or; sur le marli, deux dragons allongés et au centre deux oiseaux à grand plumage.

 xviiie siècle.
 Porcelaine de Saxe.
 App. à M. *A.-S. Heidelbach.*

674. — **Chocolatière** à anse en volute et panse de forme hexagonale. Décor de couleur violacée; sur la panse, dans un paysage, deux pavillons chinois et des personnages.

 xviiie siècle.
 Porcelaine de Saxe.
 App. à M. *A.-S. Heidelbach.*

675. — **Petite Boîte** à thé, à décor polychrome de forme hexagonale, à panse renflée et arrondie vers le col. Les six arêtes sont dorées et sur chaque face petit personnage dans un paysage.

 xviiie siècle.
 Porcelaine de Saxe.
 App. à M. *A.-S. Heidelbach.*

676. — **Cafetière** à décor doré et panse renflée; col en forme de tête de guerrier casqué; pied en coquille, poignée figurée par un satyre portant sur ses épaules une nymphe; bec en forme de dauphin.

 xviiie siècle.
 Faience de Saxe.
 App. à M. *A.-S. Heidelbach.*

677. — **Petite Soucoupe** en forme de coquille, sur trois pieds de lion dorés; la conque est décorée à l'intérieur d'un motif de fleurs rouges.

 xviiie siècle.
 Porcelaine de Saxe.
 App. à M. *A.-S. Heidelbach.*

678. — **Tasse** à thé sans anse avec soucoupe à décor polychrome; au centre de la soucoupe et sur la tasse, personnage debout au milieu d'un paysage.

 xviiie siècle.
 Faience de Saxe.
 App. à M. *A.-S. Heidelbach.*

679. — **Tasse à café** sans anse avec soucoupe, décor doré et polychrome; bord de la tasse et marli de la soucoupe, ornés de rinceaux dorés; sur la panse et la soucoupe, petites scènes chinoises, personnages dans des paysages.

 xviiiᵉ siècle.
 Porcelaine de Saxe.
 App. à M. *A.-S. Heidelbach.*

680. — **Cafetière** à panse arrondie et col allongé à décor polychrome, couvercle métallique; sur l'anse, des fleurs, et sur la panse scènes chinoises, notamment personnage vêtu de bleu tenant une fleur rouge à la main.

 xviiiᵉ siècle.
 Porcelaine de Saxe.
 App. à M.-*A. S. Heidelbach.*

681. — **Tasse à café** à deux anses avec soucoupe, décor doré ; au centre de la soucoupe, personnages près d'une barrière; sur la tasse, voiture couverte à deux roues traînée par deux chevaux.

 xviiiᵉ siècle.
 Porcelaine de Saxe.
 App. à M. *A.-S. Heidelbach.*

682. — **Assiette** lobée à décor doré et polychrome; sur le marli, des fleurs et, dans deux médaillons en réserve, oiseau à plumage rouge et or. Au centre, au milieu d'un paysage, oiseau chantant.

 xviiiᵉ siècle.
 Porcelaine de Saxe.
 App. à M. *A.-S. Heidelbach.*

683. — **Coupe** profonde à bords lobés et cannelés. A l'intérieur, oiseau à plumage bleu et jaune; à l'extérieur, oiseau semblable perché sur un arbre bleu.

 xviiiᵉ siècle.
 Porcelaine de Saxe.
 App. à M. *A.-S. Gompertz.*

684. — **Théière** à panse renflée et octogonale avec couvercle à fraise, décor polychrome; sur la panse des fleurs rouges et violettes.

 xviii^e siècle.
 Porcelaine de Saxe.
 App. à M. *A.-S. Gompertz*.

685. — **Assiette** lobée à décor polychrome; sur le marli, motifs de vannerie en relief et quelques fleurs. Au centre, auprès d'une haie, arbuste couvert de fleurs.

 xviii^e siècle.
 Porcelaine de Frankenthal.
 App. à M.*A.-S. Gompertz*.

686. — **Coupe** à marli et panse quadrilobés; sur le marli intérieur, fleurs rouges reliées par des guirlandes de feuilles et sur la panse alternativement fleurs rouges et scènes chinoises; deux enfants près d'un vase bleu.

 xviii^e siècle.
 Porcelaine de Saxe.
 App. à M. *A.-S. Gompertz*.

687. — **Assiette** lobée creuse, décorée en plein d'arbres bleus à fleurs rouges dans un paysage.

 xviii^e siècle.
 Porcelaine de Saxe.
 App. à M. *A.-S. Gompertz*.

688. — A et B. **Deux Petits Vases** à fleurs à panse quadrangulaire et col allongé; la surface est décorée de motifs de fleurs polychromes.

 xviii^e siècle.
 Porcelaine de Saxe.
 App. à M. *A.-S. Gompertz*.

689. — **Grand Plat** rond décoré en plein, fond vert et motifs polychromés et dorés; sur le marli, en réserve, quatre médaillons lobés avec scènes chinoises. Au centre, dans un grand médaillon lobé en réserve, plusieurs personnages auprès d'un autel qu'abrite deux palmiers.

> xviii^e siècle.
> Porcelaine de Saxe.
> App. à M. A.-S. Gompertz.

690. — **Petite Boîte** à épices de forme ovale. Les bords du couvercle et de la boîte sont dorés, fond vert clair; sur la panse et le couvercle, médaillons lobés encadrant des scènes chinoises.

> xviii^e siècle.
> Porcelaine de Saxe.
> App. à M. A.-S. Gompertz.

691. — **Petite Coupe** à bords lobés et panse cannelée, décor polychrome. Sur la panse, petit personnage à coiffure noire et robe verte; derrière lui, vase rouge.

> xviii^e siècle.
> Porcelaine de Saxe.
> App. à M. A.-S. Gompertz.

692. — **Soucoupe** en forme de losange, à bords en partie dentelés, décor polychrome; à l'intérieur, fleurs rouges et papillon.

> xviii^e siècle.
> Porcelaine de Saxe.
> App. à M. A.-S. Gompertz.

693. — **Soucoupe** polychrome décorée en plein, à marli lobé. Au centre, arbuste à grandes fleurs et oiseau à long plumage bleu et rouge.

> xviii^e siècle.
> Porcelaine de Saxe.
> App. à M. A.-S. Gompertz.

694. — **Plaque** ovale et incurvée, décorée d'un motif polychrome; homme en violet tenant un panier et devant lui un faisan.

XVIII^e siècle.
Porcelaine de Saxe.
App. à M. le Baron *Fould-Springer*.

695. — **Brosse** à dos de forme ovoïde à bordure métallique fleuronnée; décor polychrome; au centre, dans un paysage, personnage tenant un drapeau et une houlette.

XVIII^e siècle.
Porcelaine de Saxe.
App. à M. le Baron *Edouard de Waldner*.

696. — **Petit Vase** à fleur, de forme ovoïde; le bord du col est doré et de chaque côté, sur la panse, scène de petits personnages chinois dans un paysage.

XVIII^e siècle.
Porcelaine de Saxe.
App. à M. le Baron *Edouard de Waldner*.

697. — **Moutardier** en forme de tonneau à décor polychrome, avec couvercle à fraise. Sur la panse, deux cailles, rouge et bleue, près d'un arbuste en fleur.

XVIII^e siècle.
Porcelaine de Saxe.
App. à M. le Baron *Edouard de Waldner*.

698. — **Petit Pot** à lait avec couvercle, décor polychrome; anse placée perpendiculairement au bec; sur la panse, fleurs et lynx de couleur violacée.

XVIII^e siècle.
Porcelaine de Saxe.
App. à M. le Baron *Edouard de Waldner*.

699. — **Tasse** à café à deux anses dorées avec soucoupe,

décor polychrome. Soucoupe : marli avec motifs dorés fleuronnés; au centre, dans un médaillon lobé, personnage venant puiser de l'eau. Tasse : dans un médaillon lobé, deux personnages adossés à un palmier.

XVIII^e siècle.
Porcelaine de Saxe.
App. à M. *Allain*.

700. — **Coupe** à deux anses reposant sur trois pieds, avec couvercle et plateau. Décor polychromé et doré; les anses et les pieds de la coupe et la fraise du couvercle sont dorés. Sur toute la surface, rinceaux dorés et médaillons lobés encadrant de petites scènes chinoises.

XVIII^e siècle.
Porcelaine de Saxe.
App. à M. *Allain*.

701. — **Vase** de forme ovoïde à décor polychrome, avec couvercle surmonté d'une fleur en relief. Sur la panse, contre un bambou, tigre vert et autre quadrupède de couleur violette; sur le couvercle, quelques fleurs.

XVIII^e siècle.
Porcelaine de Saxe, marque A. R.
App. à M. *Jules Ephrussi*.

702. — **Plat** rond à décor doré et polychrome; sur le marli, bordure d'entrelacs rouges avec médaillons en réserve. Au centre, grandes fleurs rouges, bleues et jaunes et deux papillons.

XVIII^e siècle.
Porcelaine de Saxe.
App. à M. *Singer*.

703. — **Petite Boîte** à thé avec couvercle rond et panse renflée de forme hexagonale; décor en relief et doré,

arêtes et bords dorés; sur chaque surface, une plante avec fleurs épanouies et oiseaux.

 xviii^e siècle.
 Porcelaine de Saxe.
 App. à M. *Jean Verdé-Delisle*.

704. — **Vase** à panse octogonale et col bas, décor polychrome; chaque face présente alternativement des motifs floraux et des personnages.

 xviii^e siècle.
 Porcelaine de Berlin.
 App. à M. *N. de Vlassov*.

705. — **Tasse** à café sans anse avec soucoupe, décor doré; sur la soucoupe, à bordure dorée et lobée, deux personnages auprès d'une table, l'un tenant un parasol ouvert; sur la tasse, dans un paysage, plusieurs personnages, l'un tenant un parasol, un autre une oriflamme.

 xviii^e siècle.
 Porcelaine de Saint-Pétersbourg (?).
 App. à M. le Comte *J. de Berteux*.

706. — **Petit Pot** à lait, anse et couvercle dorés; sur la panse, de couleur bis, petits kiosques rouges et personnages bleus.

 xviii^e siècle.
 Porcelaine de Saint-Pétersbourg (?).
 App. à M. *Van den Broek d'Obrenan*.

707. — A. et B. **Deux Vases** à anses en forme de cachepot reposant sur trois pieds de lion, avec couvercle à fond en retrait et poignée; décor polychrome; sur la panse, palissade et arbre à grandes fleurs rouges et dorées.

 xviii^e siècle.
 Porcelaine de Doccia.
 App. à M. *A.-S. Gompertz*.

708. — **Petite Théière** à panse arrondie avec couvercle à fraise, décorée sur toute sa surface de motifs polychromes, branches fleuries et oiseaux.

 xviiie siècle.
 Porcelaine de Venise.
 App. à M. *Gilbert Lévy*.

709. — **Bol** décoré (or et polychromie); sur la panse, grandes rosaces multicolores séparées par des palmettes dorées.

 xviiie siècle.
 Porcelaine de Bow (Angleterre).
 App. à M. *Gilbert Lévy*.

710. — **Petit Vase** à onguent à décor polychrome, petits personnages chinois dans un paysage.

 xviiie siècle.
 Porcelaine europeenne.
 App. à M. *Gilbert Lévy*.

711. — **Plat** rond à décor polychrome; sur le marli, à fond bleu, rinceaux et fleurs, et, en réserve, cinq médaillons avec fleurs et paysages. Au centre, dans un paysage fleuri, personnage chinois saluant une dame.

 xviiie siècle.
 Porcelaine tendre d'Alcora (Espagne).
 App. à M. *J. Duval*.

712. — **Plat** à décor polychrome; sur le marli, fleurs et rinceaux. Dans le médaillon central, auprès d'un arbuste à grandes fleurs violettes, un coq et un papillon.

 xviiie siècle.
 Porcelaine tendre de *Capo-di-Monte*.
 App. à M. *A. Sambon*.

MANCHES DE COUTEAUX
ET POMMES DE CANNES

713. — **Deux Couteaux** à manches décorés en bleu, rouge et jaune, d'un petit personnage et lambrequin.

>Porcelaine tendre de Saint-Cloud. — xviiie siècle.
>App. à M. le Comte *X. de Chavagnac*.

714. — **Couteau** à manche orné de fleurs et pagodes polychromes.

>Porcelaine tendre de Saint-Cloud. — xviiie siècle.
>Coll. du *Musée*.

715. — **Couteau** à manche décoré de personnages et arbustes fleuris.

>Porcelaine tendre de Mennecy. — xviiie siècle.
>App. à M. le Comte *X. de Chavagnac*.

716. — **Couteau** à manche décoré d'arbustes fleuris et de perdrix.

>Porcelaine tendre de Chantilly. — xviiie siècle.
>App. à M. le Comte *X. de Chavagnac*.

717. — **Manche de couteau** en porcelaine, décoré sur fond jaune d'un rameau fleuri polychrome en relief.

>Porcelaine tendre de Chantilly. — xviiie siècle.
>App. à M. le Comte *X. de Chavagnac*.

718. — **Manche** en porcelaine, décoré d'un renard près d'un arbre fleuri.

Porcelaine tendre de Chantilly. — xviii^e siècle.
App. à M. le Comte *X. de Chavagnac.*

719. — **Manche de couteau,** décoré de fleurs et pagodes.

Porcelaine tendre de Chantilly. — xviii^e siècle.
App. à Madame la Comtesse *Henry d'Yanville.*

720. — **Couteau** à manche décoré d'oiseaux et de branches de fleurs.

Porcelaine tendre de Chantilly. — xviii^e siècle.
App. à M. *A.-S. Gompertz.*

721. — **Couteau** à lame d'argent, manche orné de fleurs polychromes et terminé par une tête de nègre.

Porcelaine tendre de Chantilly. — xviii^e siècle.
Coll. du *Musée.*

722. — **Couteau** à manche formé d'un personnage chinois, portant une robe ornée de fleurettes.

Porcelaine tendre de Chantilly. — xviii^e siècle.
Musée.

723. — **Cinq Couteaux** à manche décoré de fleurs et personnages chinois.

Porcelaine tendre de Chantilly. — xviii^e siècle.
Coll. du *Musée.*

724. — **Plateau** contenant huit couteaux à manches décorés de fleurs, personnages et pagodes.

Porcelaine tendre de Chantilly. — xviii^e siècle.
Coll. du *Musée.*

725. — **Plateau** contenant huit couteaux ou fourchettes, à manches décorés de fleurs, oiseaux, personnages.

Porcelaine tendre de Chantilly. — xviii^e siècle.
Coll. du *Musée.*

726. — **Couteau** à manche décoré en bleu d'armoiries et d'attributs chinois.

> Porcelaine tendre de Tournai. — xviiie siècle.
> Coll. du *Musée*.

727. — **Couteau et Fourchette** à manches aplatis, décorés de personnages chinois.

> Porcelaine de Saxe. — xviiie siecle.
> App. à M. le Comte *J. de Berteux*.

728. — **Nécessaire en cuir** contenant un couteau, une fourchette, une cuiller, à manches formés d'un personnage chinois.

> Porcelaine de Saxe. — xviiie siecle.
> App. à Madame la Comtesse *Henry d'Yanville*.

729. — **Aune en cuivre gravé**, à manche décoré en rouge et bleu de rinceaux et lambrequins.

> Porcelaine de Saxe. — xviiie siècle.
> App. à Madame la Comtesse *Henry d'Yanville*.

730. — **Cuiller**, manche à décor de vannerie et fleurettes et cuilleron orné d'un oiseau et de chimères.

> Porcelaine de Saxe. — xviiie siècle.
> App. à M. *Bitot*.

731. — **Cuiller**, manche orné de fleurettes et cuilleron décoré d'un paysage.

> Porcelaine de Saxe. — xviiie siecle.
> App. à M. *Bitot*.

732. — **Collection de trois Fourchettes et trois Couteaux** à manches décorés de fleurs et personnages chinois.

> Porcelaine de Saxe. — xviiie siècle.
> Coll. du *Musée*.

733. — **Béquille** décorée de fleurs polychromes et d'un cartouche où est figuré un joueur de musette, avec, au-dessous, l'inscription : « Ma Musette est belle, 1740 ».

> Porcelaine tendre de Chantilly. — xviii^e siècle.
> App. à M. le Comte *de Chavagnac*.

734. — **Béquille** en forme de crochet, décorée d'une tête de chèvre et de fleurs polychromes.

> Porcelaine tendre de Chantilly. — xviii^e siècle.
> App. à M. le Comte X. *de Chavagnac*.

735. — **Petite Béquille** en forme de dauphin, décor polychrome et or de personnages et fleurs.

> Porcelaine tendre de Chantilly. — xviii^e siècle.
> App. à M. le Comte X. *de Chavagnac*.

736. — **Béquille** en forme de dauphin, décorée en rose d'un personnage de la comédie italienne et de fleurs stylisées.

> Porcelaine tendre de Saint-Cloud. — xviii^e siècle.
> App. à M. le Comte X. *de Chavagnac*.

737. — **Pomme de Canne**, décorée en bleu de lambrequins et sur le dessus d'un personnage chinois.

> Porcelaine tendre de Saint-Cloud. — xviii^e siècle.
> App. à M. le Comte X. *de Chavagnac*.

738. — **Pomme de Canne**, composée d'une tête d'homme dont le large chapeau forme la béquille, décor polychrome d'une branche fleurie.

> Porcelaine tendre de Saint-Cloud. — xviii^e siècle.
> App. à M. *Bitot*.

739. — **Canne** à petite pomme renflée, décorée d'un coq et de fleurs roses et vertes.

> Porcelaine des Indes. — xviii^e siècle.
> App. à M. *F. Doistau*.

740. — **Canne-béquille** en forme de crochet, décor de rinceaux fleuris polychromes.

> Porcelaine de Chine. — XVIII^e siècle.
> App. à M. *F. Doistau*.

TABLEAUX ET PANNEAUX PEINTS

741. — **Peinture** à l'huile : *La Chasse chinoise*, guerriers à cheval ou à pied entourant un lion.

> J.-B. Pater (1606-1736). — France. — XVIII^e siècle.
> App. à M. *J. Pereire*.

742. — **Peinture** à l'huile, rectangulaire, figurant un vieux pêcheur chinois, vêtu de blanc, abrité sous un parasol rose que tient un petit Chinois en robe jaune et assis à côté d'une Chinoise à manteau bleu. Dans le fond, sous un toit en pagode, se tient un personnage habillé de gris.

> F. Boucher (1704-1770).
> App. à M. *A. Fauchier-Magnan*.

743. — **Peinture** à l'huile en hauteur, figurant un paysage : au premier plan, une barque dans laquelle se tiennent trois personnages chinois.

> F. Boucher (1704-1770).
> App. à M. *Charley*.

744. — **Peinture** à l'huile en grisaille, sur toile ovale, figurant des musiciens et des danseurs, devant un prince assis sur un divan élevé.

> F. Boucher (1704-1770). Ce tableau a été gravé sous le titre : *La Danse chinoise*.
> Coll. de *Musée*.

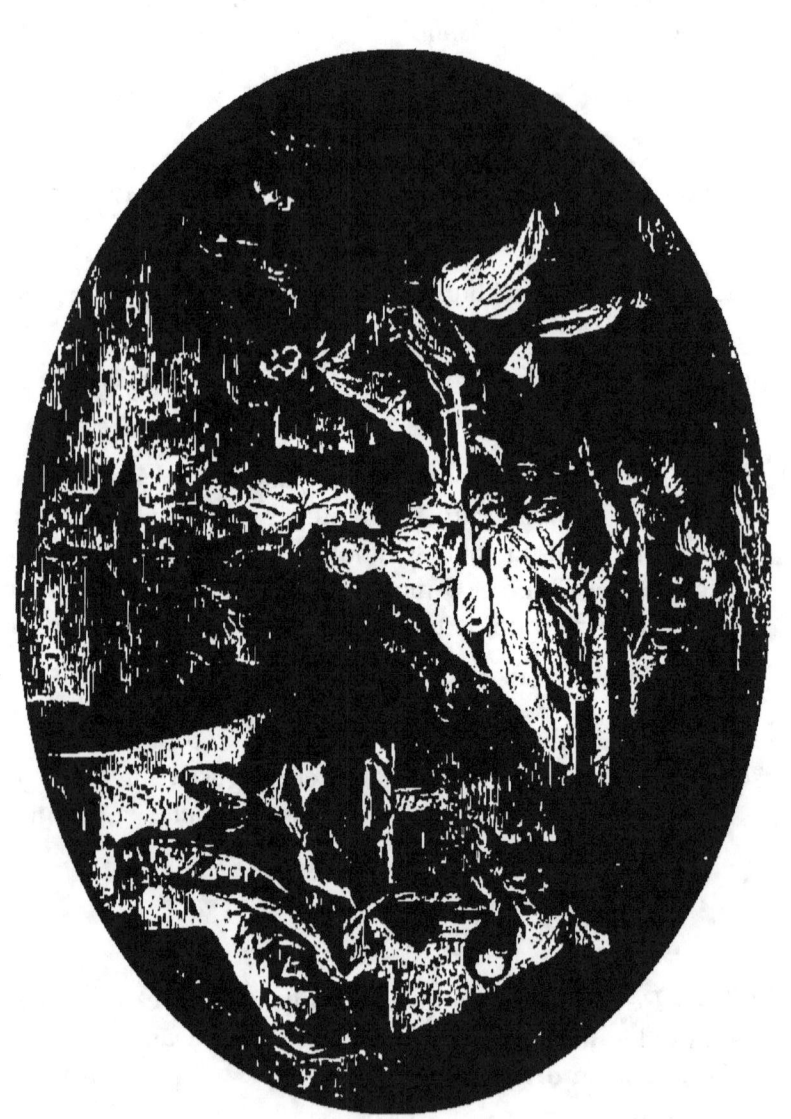

No 744

745. — **Peinture** sur toile, à l'huile. Chinois musicien dansant dans un paysage sous un treillage à draperie bleue, dans un encadrement rustique fait d'arbustes, de branches et d'escaliers de bois.

>J. Pillement (1726-1808).
>App. à M. *Charley*.

746. — **Peinture** à l'huile sur toile, figurant des Chinoises dans un paysage, apportant des offrandes à un singe divinisé placé sur une estrade et ombragé par un dais rose et jaune. Un dessin attribué à J. Pillement (1726-1808), n° 809, semble être l'esquisse de cette peinture.

>Pillement (?). — xviii^e siècle.
>Coll. de *Musée*.

747. — **Peinture** à l'huile figurant, dans un paysage, un Chinois en bleu, portant des offrandes à un petit dieu sur un piédestal chantourné.

>France. — xviii^e siècle.
>App. à *M. Thierry Delanoue*.

747 bis. — **Peinture** à l'huile figurant, dans un paysage, des personnages chinois portant un Bouddha sur un brancard.

>France. — xviii^e siècle.
>App. à M. *Jean Verde-Delisle*.

748. — **Quatre Peintures** sur toile rectangulaire, en camaïeu vert, figurant des personnages chinois dans des paysages.

>a) *Personnages et oiseaux;*
>b) *Princesse et serviteurs;*
>c) *Enfants et cerf-volant;*
>d) *Prêtres et divinités.*

>Ecole française. — xviii^e siècle.
>Collection du *Musée*.

749. — **Panneau circulaire** peint sur toile, camaïeu vert, sur fond jaunâtre, figurant une Chinoise et deux petits Chinois, dénicheurs d'oiseaux. Cadre en bois doré et sculpté.

 Diam. 0m55. — xviiie siècle.
 Collection du *Musée*.

750. — **Fragment d'une Peinture** sur toile, figurant une Chinoise vêtue de brun et de jaune, tenant un petit Chinois à robe bleue.

 France. — xviiie siècle.
 Coll. du *Musée*.

751. — **Peinture** à l'huile, grisaille, figurant une incantation nocturne, faite par un grand-prêtre.

 France. — xviiie siècle.
 Coll. du *Musee*.

PANNEAUX DÉCORATIFS

752. — **Panneau** décoratif, de forme rectangulaire, peint sur toile dans un encadrement polychrome d'arabesques et de rocailles chantournées; une Chinoise dans un paysage, ouvrant une cage. Un dessin de Boucher, appartenant au Musée du Louvre, semble être l'esquisse de cette figure.

 F. Boucher (1704-1770).
 App. a M. le Baron *Ed. de Rothschild*.

753-754. — **Deux Peintures** polychromes à l'huile, sur toile, figurant des personnages chinois dans un encadrement léger d'arabesques faites de guirlandes, de rocailles et de feuillages.

 Attribué à J. Pillement.
 App. à M. *Guiraud*.

755. — **Panneau** polychrome peint à l'huile, sur toile, figurant un berger dans un paysage et un musicien chinois entre des rocailles portant des vases fleuris.

 Ecole de Pillement.
 App. à M. *Stettiner*.

756. — **Peinture** à l'huile, figurant, dans un paysage à ponts rustiques et pagodes, un bateau où se tiennent de petits Chinois.

 Attribué à Pillement.
 App. à M. *Feral*.

757. — **Panneau** peint sur toile : *La Toilette Chinoise;* d'après le même carton que la tapisserie n° 72.

 D'après Boucher.
 App. à M. *A. Cohen*.

758-759. — **Deux Dessus de Porte** provenant de la décoration d'un hôtel à Strasbourg, figurant, dans des paysages à fonds montagneux, des Chinois et des animaux. Peinture à l'huile sur toile, cadre chantourné en bois doré et sculpté figurant des rocailles et des dragons.

 France. — xviiie siècle.
 App. à M. *de Billy*.

760-761. — **Deux Trumeaux**, camaïeu bleu, figurant deux Chinois musiciens, assis sur des terrasses entre des arbustes. Encadrement de boiserie blanche, à cadre doré et sculpté, fait de palmettes et de moulurations.

 France. — xviiie siècle.
 App. à M. *Alphonse Kann*.

762-763. — **Deux Panneaux** peints sur toile, figurant, sur fond gris cendré, des branchages fleuris, dans le goût de Pillement.

 France. — xviiie siècle.
 App. à M. *Arthur Martin*.

764. — **Peinture** sur Toile, panneau rectangulaire en hauteur, en camaïeu vert, figurant un Chinois et une Chinoise sous un dais, au bord d'une rivière.

 France. — xviii^e siècle.
 App. à M. *Wildenstein*.

765-766-767. — **Trois Panneaux** peints sur toile, décorés, sur fond blanc, de branchages, d'arcades de verdure et d'oiseaux.

 France. — xviii^e siècle.
 App. à M. *Van den Broek d'Obrenan*.

768-769. — **Deux Panneaux** peints, décorés sur fond vert foncé de Chinois polychromes et d'oiseaux dans des arabesques.

 France. — xviii^e siècle.
 App. à M. *Biver*.

770. — **Décoration d'un Salon** composée de six panneaux d'après Boucher, peints à l'huile, figurant des scènes chinoises dans des paysages. Encadrement de rocailles peintes en marron. Les plus petits panneaux sont décorés de fleurs.

 France. — xviii^e siècle.
 App. à Madame *Vermaut-Vernon*.

771-772. — **Deux grands Panneaux** peints à l'huile sur toile, figurant sur fond rose pâle deux terrasses à arbustes portant l'une, un Chinois tenant une sorte de sceptre et l'autre, une Chinoise.

 France. xviii^e siècle.
 App. à Madame *A. Doucet*.

773. — **Grand Panneau** rectangulaire en hauteur, figurant une vendeuse d'oiseaux dans un paysage. Au milieu, un perchoir avec un perroquet, surmonté d'un dais pointu.

France. — xviiie siecle.
App. à M. *Lévy*.

774. — **Quatre grands Panneaux** sur toile, portant sur fond vert pâle, dans un encadrement de rinceaux chantournés, supportant des rubans et des guirlandes, des terrasses à Chinois ombragées de grands arbres.

France. — xviiie siècle.
App. à M. *Jansen*.

775. — **Trois Panneaux**, figurant, sur fond chamois, des enfants chinois jouant dans des paysages; dans le bas, branchages formant encadrement.

xviiie siècle.
App. à M. *Fournier*.

776. — **Paravent** à six feuilles, décorées chacune, sur une face, de personnages européens sur fond bleu et sur l'autre de personnages chinois dans des paysages, sur fond vert pâle. Encadrement de bois clair.

France. — xviiie siècle.
App. à M. *René Dreyfus*.

DESSINS ET AQUARELLES

777. — **Dessin** plume et sépia, figurant une princesse chinoise, assise sur une terrasse avec un singe et un négrillon.

Claude Gillot (1673-1722).
App. à M. *Masson*.

778. — **A. B. C. D. Quatre Dessins** à la plume, modèle pour des panneaux de bois sculpté, figurant des motifs chantournés, encadrant à la partie inférieure de petits personnages, dans le goût chinois.

> Par Nicolas Pineau (1684-1754).
> Coll. du *Musée*.

779. — **Dessin**, crayon noir et sanguine, figurant un vieux Chinois assis sur des coussins dans un siège, fait de grands rinceaux.

> Boucher (?). — xviiie siècle.
> App. à M. *Rodrigues*.

780. — **Dessin** à la mine de plomb, figurant une Chinoise debout sur un tertre, tenant une baguette.

> F. Boucher (1704-1770). — France. — xviiie siècle.
> App. à M. *Wildenstein*.

781-782-783-784-785-786-787-788-789. — **Suite de neuf Dessins** à la sanguine, figurant des scènes chinoises ; certains de ces dessins sont reproduits en marqueterie sur la commode n° 37.

> F. Boucher (1704-1770).
> App. au *Musée du Louvre*.

790. — **Album** contenant une suite de dessins à décor chinois pour des écrans.

> xviiie siècle.
> App. à M. *Masson*.

791. — **Cadre** contenant quatre écrans dessinés à la sanguine, décorés de paysages chinois dans un encadrement de motifs chantournés.

> France. — xviiie siècle.
> Coll. du *Musée*.

792. — **Dessin à la sépia** figurant une princesse chinoise, assise sous un dais, vers laquelle un enfant présente un plateau et tient une aiguière. (Projet d'écran.)

 J.-B. Leprince (1733-1781).
 App. à M. le Comte *J. de Berteux*.

793. — **Aquarelle** figurant une Chinoise en vêtement polychrome, debout sur terrasse, tenant un éventail circulaire à la main, cadre bois doré et sculpté.

 France. — XVIII^e siècle.
 Hauteur : 0,39. Largeur : 0,54.
 Coll. du *Musée*.

794. — **Deux Aquarelles** figurant des enfants chinois, les uns jouant à la bascule, les autres tirant un chariot.

 Par J.-B. Huet (1745-1811).
 App. à Madame *Thierry Delanoue*.

795. — **Deux Dessins** à la sépia figurant des personnages chinois. *A*) Chinois apportant un pot de fleurs à une Chinoise debout. *B*) Chinois parlant à une Chinoise devant un portique.

 Attribué à Huet (1745-1811).
 App. à Madame *Back de Surany*.

796. — **Gouache** : feuille d'éventail. Dans un paysage, au centre, un personnage s'agenouille devant un prince assis sur des coussins bleus. A droite, attirail de pêcheur ; à gauche, un grand brûle-parfum.

 J. Pillement (1726-1808).
 App. à M. le Baron *Ed. de Rothschild*.

797 — **Aquarelle** figurant un encadrement fait de rinceaux de fleurs stylisées et de dragons, portant à droite et à gauche des fabriques et un jet d'eau.

 J. Pillement (1726-1808).
 App. à M. le Baron *Ed. de Rothschild*.

798 — **Dessin** au crayon rehaussé d'aquarelle, figurant deux branches d'églantines et des rochers sur lesquels se tiennent des perroquets.

 J. Pillement (1726-1808).
 App. à M. le Baron *Ed. de Rothschild.*

799. — **Terrasse** supportant un escalier rustique où se tiennent, sous une treille, deux personnages chinois.

 J. Pillement (1726-1808).
 App. à M. le Baron *Ed. de Rothschild.*

800. — **Rameau** feuillu, supporté par une terrasse, avec deux oiseaux, l'un sur un nid.

 J. Pillement (1726-1808).
 App. à M. le Baron *Ed. de Rothschild.*

801. — **Dessin** au crayon noir, figurant un encadrement fait de deux branches stylisées.

 J. Pillement, 1770.
 App. à M. le Baron *Ed. de Rothschild.*

802. — **Variante** du précédent.

803. — **Variante** du précédent.

804. — **Dessin** au crayon noir, figurant un motif de branchages entourant deux oiseaux fantastiques.

 J. Pillement (1726-1808).
 App. à M. le Baron *Ed. de Rothschild.*

805. — **Pendant** du précédent.

806. — **Dessin** au crayon noir, figurant un escalier rustique d'où s'élève une balance dont chaque plateau supporte un Chinois.

 J. Pillement (1726-1808).
 App. à M. le Baron. *Ed. de Rothschild.*

807. — Dessin au crayon noir, figurant une terrasse chantournée, entourée de branchages, sur laquelle se tiennent deux Chinois sous un dais et un parasol.

>J. Pillement (1726-1808).
>App. à M. le Baron *Ed. de Rothschild.*

808. — Dessin à la mine de plomb, figurant deux Chinois dans un paysage formant terrasse et encadré de branchages et d'arbustes.

>J. Pillement (1726-1808).
>App. à M. le Baron *Ed. de Rothschild.*

809. — Aquarelle : le même sujet que la peinture n° 746.

>J. Pillement (1726-1808).
>App. à M. *Masson.*

810-811. — Deux Dessins à la sépia pour écrans. *A)* Chinois et Chinoise conversant sous un arbre. *B)* Chinoise et pêcheur chinois sous un parasol.

>Signé : « J. Pillement ».
>App. à M. *Masson.*

812. — Cadre contenant deux dessins à la sépia figurant des motifs décoratifs.

>Pillement (1726-1808).
>App. à M. *Decour.*

813-814-815-816. — Quatre Dessins au fusain, figurant des motifs de branches fleuries.

>Par Jean Pillement, datés 1805.
>App. à Madame *Cruchet.*

817. — Dessin au crayon rehaussé. Chinois tenant une gaule, devant une barrière.

>Signé : « J. Pillement, 1804 ».
>App. à MM. *Charnot et Amouroux.*

818. — **Aquarelle**: modèle de décor d'étoffe; deux personnages chinois en camaïeu bleu, dans un encadrement de gros fruits stylisés.

>France. — xviiie siècle.
>App. a M. *Arthur Martin*.

819. — **Aquarelle**: modèle pour une étoffe, décoré sur fond jaune d'un motif régulier de branches fleuries.

>France. — xviiie siècle.
>App. à M. *Arthur Martin*.

820. — **Aquarelle**: modèle pour la bordure d'un fichu; paysages et pagodes, avec des Chinois musiciens et des enfants jouant.

>France. — Fin du xviiie siècle.
>App. à M. *Arthur Martin*.

821. — **Dessin** rehaussé d'aquarelle, exécuté pour une broderie d'étoffe et figurant des fleurs et des branches stylisées et un petit personnage.

>France. — Fin du xviiie siècle.
>App. à M. *Arthur Martin*.

822. — **Dessin** à la sépia, rehaussé d'aquarelle figurant des Chinois déposant des présents aux pieds d'un singe divinisé.

>Fin du xviiie siècle.
>Coll. du *Musée*.

823. — **A. et B. Gouaches** fixées sur verre; pêcheurs chinois dans des paysages.

>Fin du xviiie siècle.
>App. à M. *de La Gandara*.

PANNEAUX EN LAQUE
ET VERNIS MARTIN

824. — Décoration d'un petit salon formé de huit panneaux de laque rouge, décorés en or et brun, de paysages lacustres et pagodes. Dans le bas, bandes ornementales de rinceaux et cartouches.

 France. — xviii⁣e siècle.
 Ministère du Travail.

825. — Panneau rectangulaire de laque européen, décoré sur fond rouge vermillon d'une terrasse supportant une tige de bambou et un arbre fleuri où perchent des oiseaux.

 France. — xviii⁣e siecle.
 App. à M. *Larcade.*

826. — Panneau de laque en largeur, décoré sur fond bleu d'une terrasse au milieu de laquelle sont assis à une table deux enfants musiciens.

 France. — xviii⁣e siècle.
 App. à M. *Thierry-Delanoue.*

827. — Panneau de carrosse en vernis martin, décoré sur fond noir de personnages rouge et or, princesse portée dans un palanquin par des serviteurs.

 France. — xviii⁣e siècle.
 App. à M. *E. Pape.*

828. — **Panneau** de carrosse rectangulaire, figurant sur fond doré deux Chinois et une Chinoise instruisant des enfants autour d'un socle, dans un paysage.

 France. — xviiie siècle.
 App. à M. *Lévy*.

829. — **Deux Panneaux** de chaise à porteurs, vernis sur carton : *A*) Chinois fuyant un dragon. *B*) Chinoise et chatte, près d'un Chinois tenant un vase.

 France. — xviiie siècle.
 App. à M. *Jansen*.

830. — **Panneau** de laque marron décoré en or, rouge et vert, de Chinois musicien dans un paysage.

 xviiie siècle.
 App. à M. *J. Rousseau*.

831. — **Panneau** de vernis martin fond or, décoré en camaïeu vert, d'une princesse chinoise promenée sur un petit char et entourée de Chinois.

 France. — xviiie siècle.
 App. à M. *Caʒe*.

832. — **Miroir**, cadre chantourné en bois laqué fond vert, décoré de fleurs et de Chinois.

 Venise. — xviiie siècle.
 App. à M. *H. Gonse*.

833. — **Panneau** de laque rectangulaire, décoré sur fond vert pâle d'un fleuve et de deux îles portant des personnages et des pagodes dorés. Cadre mouluré, à décor ondulé de branchettes.

 Italie. — xviiie siècle.
 Fragment d'une décoration.
 App. à M. *H. Gonse*.

834. — **Petit Panneau** rectangulaire en laque, décoré sur fond vert, autre fragment de la décoration du n° précédent. Cadre mouluré, doré.

 Italie. — xviii^e siècle.

835. — **A. B. C. Trois Panneaux** de laque noir décoré en or et rouge : *A*) Chasse au tigre dans un paysage; *B*) et *C*) Branchages et oiseaux. Cadre peint, rouge et noir.

 Travail exécuté aux Indes pour l'Europe. — xviii^e siècle.
 App. à M. *H. Gonse.*

836. — **Plateau** en tôle décorée de Chinois débarquant des marchandises.

 Angleterre. — Première partie du xix^e siècle.
 App. à M. *Fitzhenry*.

PAPIERS PEINTS

837. — **Cinq Panneaux de papier peint** polychromes, figurant des Chinois musiciens, cultivateurs ou chasseurs devant des pagodes et sous des arbres.

 France. — xviii^e siècle.
 Coll. du *Musée*.

838. — **Fragment de papier peint** portant sur fond gris, un motif vert et noir, figurant de petits Chinois traînant un chariot.

 France. — xviii^e siècle.
 Bibliothèque du *Musée*.

839. — **Quatre morceaux de papier peint** polychrome fait de branchages fleuris.

 France. — xviii^e siècle. — Fabrication Réveillon, 1795.
 App. a M. *Follot*.

840. — Panneau de papier peint Chinois adorant un singe.

> France. — xviiie siecle. — Fabrication Réveillon, 1795.
> App. à M. *Follot*.

GRAVURES

841. — Œuvre gravé de Watteau.

842. — Œuvre gravé de Boucher.

843. — Œuvre gravé de Pillement.

Collection de M. Maurice FENAILLE et de l'Union Centrale des Arts Décoratifs

ÉTOFFES

844. — Vitrine contenant des Soieries de Lyon à décor chinois.

> xviiie siecle.
> Collection de MM. *Chatel et Tassinari*.

845. — Vitrine contenant des Soieries de Lyon à décor chinois.

> xviiie siecle.
> App. à MM. *R. et L. Hamot*.

846. — Vitrine contenant des **Soieries de Lyon**.

> xviiie siècle.
> Coll. de M. *Arthur Martin*.

847. — Vitrine contenant des **Soieries à décor chinois**.

> xviiie siècle.
> App. à M. *Decour*, M^me *Ch. Thibault*, MM. *Bergerot, Fenaille, Charnoz et Amouroux*.

848. — Vitrine contenant des **Soies peintes** en Chine pour l'Europe.

> xviiie siècle.
> App. à MM *Schutz, Arthur Martin* et au *Musée des Arts décoratifs*.

849 *a)*. — Vitrine contenant des **Toiles de Jouy à décor chinois**.

> xviiie siècle.
> App. à MM. *Michel Ephrussi et Arthur Martin*.

849 *b)*. — **Soierie** peinte en Chine à décor européen.

> xviiie siècle.
> App. à MM. *Bergerot et Arthur Martin*.

850. — **Fragment d'une boiserie** en chêne sculpté à décor de singes, de Chinois, de fleurs et de chimères.

> France. — xviiie siècle.
> App. à MM. *Alavoine*.

GRANDE NEF DU MUSÉE

COLLECTION D'OBJETS D'ARTS ANCIENS DE LA CHINE

1. — **Céramiques archaïques.**

 Terres cuites provenant de tombeaux. — Époque des Han (ère chrétienne).
 App. à Mmes Langweil et Potter-Palmer; MM. Marcel Bing, Vignier, Bourgeois, Wannieck.

2. — **Céramiques dites des Song.**

 App. à Mmes Ch. Du Bos et Potter-Palmer; MM. Kœchlin, Mutiaux, Héliot, Bourgeois, J. Peytel, Louis Mailly.

3. — **Céramiques émaillées sur biscuit.**

 App. à Mmes la Marquise de Ganay et Pierre Girod; MM. le Docteur H. Fournier, Alexis Rouart, Héliot, Louis Mailly, A. Lodin, Vicomte de Sartiges, Martin Le Roy, Jeuniette, Ed. Nœtzlin.

4. — **Vase en céladon.**

 App. à M. J.-E. Blanche.

5. — **Émaux cloisonnés** (du xive au xviiie siècle).

 App. à Mme Langweil; MM. Alexis Rouart, Ch. Vapereau, du Pré de Saint-Maur, Docteur H. Fournier, Vicomte

de Sartiges, A. Lodin, G. Bullier, H. Krafft, Blondeau, Helleu, Mutiaux, Zakarian, Reubell, Ed. Nœtzlin, H. Vever, Colonel Dillais, Th. Cahn, Marcel Bing, Jacquin.
Coll. du *Musée*.

6. — **Bronzes rituels et de style archaïque.**

App. à M^me Langweil; MM. Blondeau, du Pré de Saint-Maur, Mutiaux, Alexis Rouart, Émile Vial, Walter Gay, J. Peytel, Comte de Camondo, Van den Broek d'Obrenan, Marcel Bing, Vignier, Drey.

7. — **Statues en bronze des époques archaïques.**

App. à MM. le Docteur H. Fournier, G. Hœntschel, Tony Smet, Vicomte de Sartiges.

8. — **Statuettes ivoire et pierre de lard, bois laqué.**

App. à M^me la Marquise de Ganay; MM. J. Peytel, Mutiaux.

9. — **Stèles en pierres.**

App. à M. J. Peytel.

10. — **Étains incrustés de bronze.**

App. à MM. Ch. Vapereau, Alexis Rouart.

11. — **Peintures anciennes.**

App. à M^me Langweil; MM. Marcel Bing, Lucien Henraux, Blondeau, J. Peytel, Alexis Rouart, Héliot, Vignier, Isaac.
Coll. du *Musée*.

12. — **Lithographies et estampes en couleur.**

App. à M. Marcel Bing.

13. — **Tissus** : Robes brodées et tissées, points des Gobelins. Tapisserie de laine. Tapis.

> App. à M^{mes} Potter-Palmer et Langweil; MM. le Docteur H. Fournier, Blondeau, Ch. Vapereau, Miss Norris.

14. — **Laques incrustées de nacre** (antérieure au XVII^e siècle).

> App. à MM. Kœchlin, Marcel Bing.

15. — **Laques dites de Coromandel** (XVI^e, XVII^e siècles).

> App. à M^{mes} Langweil et Potter-Palmer; MM. Alexis Rouart, Michon.

16. — **Laques dites de Pékin.**

> Boîte pour un manuscrit de l'Empereur Kien-Long.
> App. à M. Louis de Sars et Coll. de M. P. la Plagne Barris.

17. — **Collection de boucles de ceintures** en jade, ivoire et matières diverses.

> App. à M^{me} Wegener.

18. — **Collection de boucles de ceintures** en perles, pierreries et matières diverses.

> App. à M. Ch. Vapereau.

19. — Vitrine renfermant une **Collection de porcelaines** dites de la Compagnie des Indes à décor européen (XVIII^e siècle).

> App. à M^{mes} Hochon et V^{ve} Alain; MM. A. S. Gompertz, de Billy, Leon Riquet, Ch. Vapereau, Léon Fould, Dorville, Galichon.

20. — Vitrine renfermant des **Porcelaines de la Chine**

et du Japon, dont les décors furent imités par les fabriques européennes (XVIIIe siècle).

> App. à MM. le Comte de La Riboisière, Keller, Duval, Galichon, Blondeau, Mante, Gompertz, Thibault, de Billy.
> Coll. du *Musée*.

21. — **Collection de Verreries européennes** imitant la porcelaine des Indes (XVIIIe, XIXe siècles).

> App. à Mmes Andrée Canti et Thierry-Delanoue; MM. François Carnot, de Saint-André.

ORIENT
EXTRÊME-ORIENT

OBJETS D'ART
ANTIQUITÉS

VIGNIER

34, Rue Laffitte
— PARIS —

TABLEAUX
des Maîtres Anciens

WILDENSTEIN
57, rue La Boétie ∅ PARIS

STETTINER

8, RUE DE SÈZE -:- PARIS

OBJETS D'ART
et de
Haute Curiosité

MEUBLES ANCIENS
TAPISSERIES

Porcelaines de Sèvres
et de Saxe

Objets d'Art anciens

AMEUBLEMENTS ET DÉCORATIONS
ANCIENNES

M^me VERMAUT-VERNON

12, Rue de Chazelles
PARIS

MAISON FONDÉE EN 1885

Ed. BOUET

17 & 19, RUE VIGNON (Madeleine)
PARIS

RÉPARATIONS D'OBJETS D'ART

Miniatures sur vélin et sur ivoire
PORCELAINE de SÈVRES et de CHINE
MEUBLES LAQUÉS ET DU COROMANDEL
ÉMAUX DE LIMOGES
Marbres et Terres cuites de la Renaissance et du XVIIIᵉ siècle

Edouard PAPE

PARIS — 174, Faubourg St-Honoré — PARIS

PORCELAINES & FAIENCES ANCIENNES

AMEUBLEMENTS TABLEAUX
BRONZES ANCIENS

EXPERTISES *TÉL. 538-72*

Toute pièce est vendue avec la garantie d'ancienneté

ARMAND
SAMSON GOMPERTZ

EXPERT EN CÉRAMIQUE PRÈS LE TRIBUNAL CIVIL DE LA SEINE

51, Rue de Miromesnil -:- PARIS

TÉLÉPHONE : 549-69

SPÉCIALITÉ DE PORCELAINES,
FAIENCES ET ÉMAUX ANCIENS

-:- EXPERTISES -:-

LIBRAIRIE CENTRALE DES BEAUX-ARTS
Émile LÉVY, Éditeur, 13, rue Lafayette, Paris

La Collection Kelekian

ÉTOFFES ET TAPIS D'ORIENT ET DE VENISE

Notice de M Jules GUIFFREY
*Membre de l'Institut
Administrateur de la Manufacture nationale des Gobelins*

CENT PLANCHES
Reproduisant les pièces les plus remarquables de cette collection.

Décrites et classées par M. Gaston MIGEON
Conservateur des objets d'art du Moyen Age et de la Renaissance au Musée du Louvre.

1 volume petit in-folio, comprenant 100 planches dont 43 en couleurs. Prix en carton. . **200 francs**

Imp. G KADAR, Paris

EN SOUSCRIPTION
à la LIBRAIRIE CENTRALE DES BEAUX-ARTS
13, Rue Lafayette — PARIS

LA CHINOISERIE EN EUROPE
au XVIII^e siècle

TAPISSERIES - MEUBLES - BRONZES

PEINTURES & DESSINS

CÉRAMIQUE - ÉTOFFES

EXPOSÉS AU

MUSÉE DES ARTS DÉCORATIFS

Préface de M. Jacques GUÉRIN

Un volume de 80 planches format in-4º reproduisant les pièces les plus remarquables de cette Exposition. Prix. **100 fr.**

www.ingramcontent.com/pod-product-compliance
Lightning Source LLC
Chambersburg PA
CBHW071540220526
45469CB00003B/872